U0059612

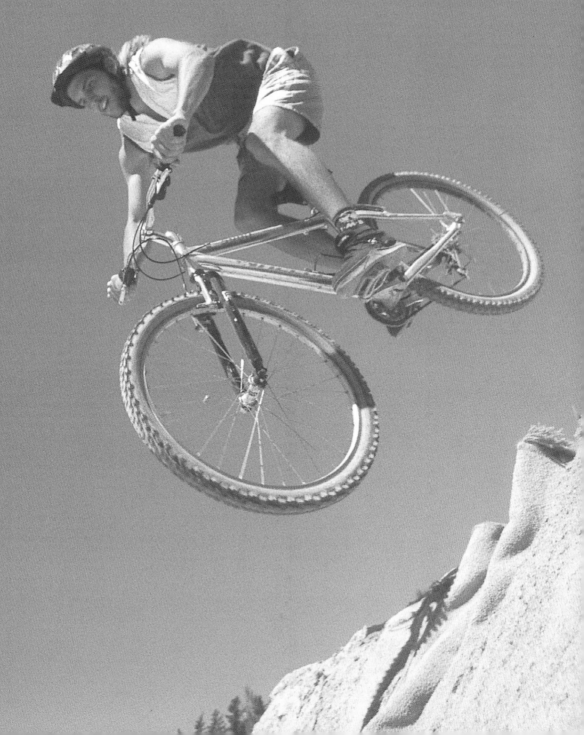

登山車寶典

Mountain Biking

寶典

鐵馬騎士的駕馭技術與實用裝備

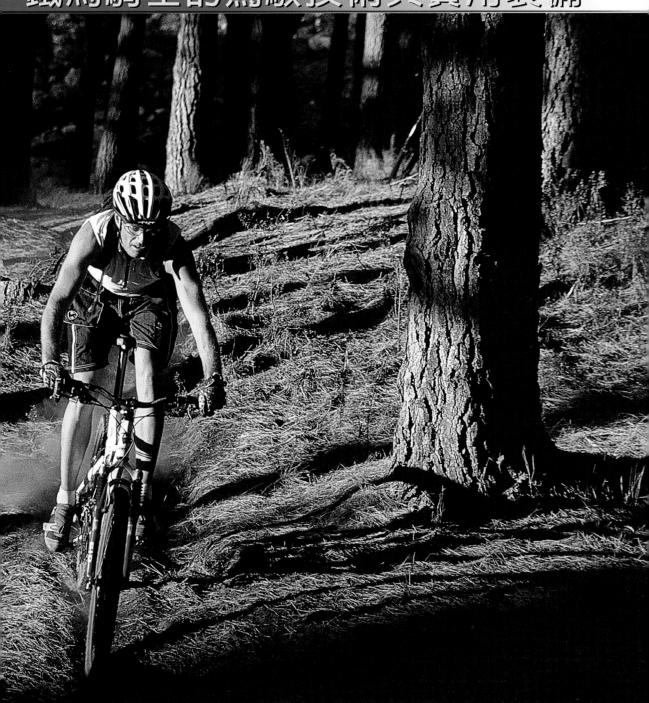

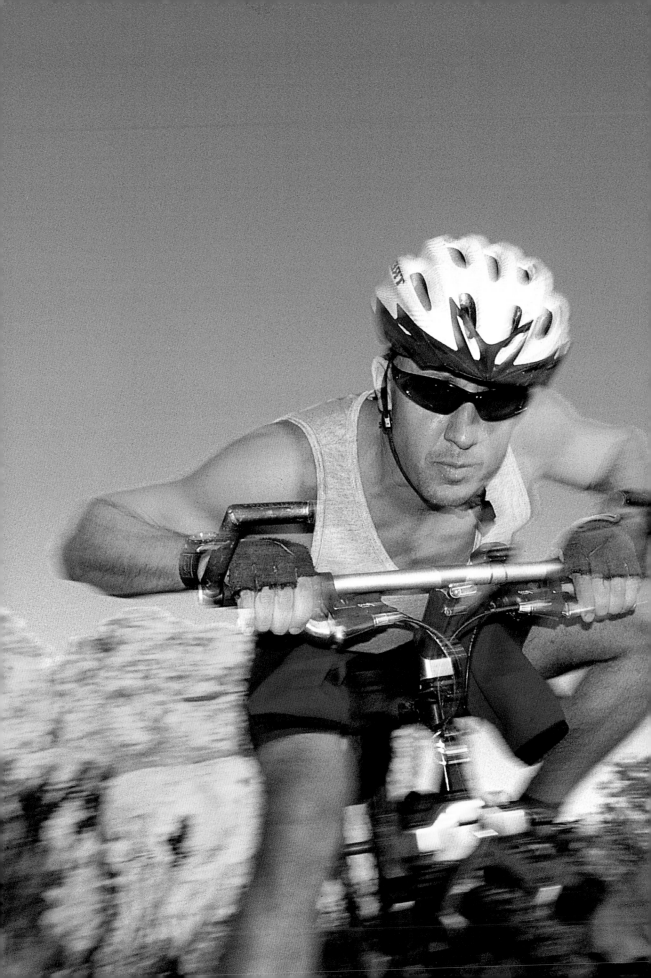

目 錄 Contents

單車
上路

無論動機為何，包羅萬象的登山車運動，足以滿足你的需求。

登山車運動的起源

登山車運動起源於西元1970年初期的加州，以泰馬爾帕斯山（Tamalpais）最富盛名，同時此處也被視為是登山車運動的發源地。數以萬計的熱衷者對這座聖山進行朝聖之旅，目的是對早期有遠見，並決定顛覆一般人對單車運動觀點的先驅者致敬。這些人改裝了舊式沙灘腳踏車和老式單車，成為方便在越野賽上由人力來駕駛的車體，蓋瑞費雪（Gray Fisher）、查理康寧漢（Charlie Cunningham）、凱斯包翠格（Keith Bontrager）、湯姆瑞奇（Tom Ritchey）等人則被視為這項登山車運動的開創之父。最初，他們以卡車將單車運上山，然後從山上往山下騎來比賽。為了方便操控，他們使用舊式雪橇的腳煞車，在下坡時，這些舊式煞車系統會因為過熱而導致潤滑油熔化殆盡，所以在下次的下坡賽前，後車鼓必須重新上潤滑油(re-pack，此後Repack也成為Pine Mountain下坡賽運動的特殊代名詞。）這些改裝過的單車是取自小型摩托車與單車的部分零件重組而成，車體相當重，而且是單一齒輪。為了享受下坡的快感，車手們很快地發現到這個問題，於是製造單車齒輪零件的工廠逐一成立。

隨著該項運動的盛行，單車零件工廠開始蓄勢待發。很快地，登山車特殊組成零件變得很普遍，並且成為前景看好的新興產業。登山車近來的銷售量以5比1的比例勝過公路車（road bikes）。但從1970年開始有了很大的改變，今天你可以買到頂級、附有碟煞和車燈的雙懸吊系統組成的登山車，除了特殊合金的堅固零件，相較於公路車而言也比較便宜。近來已經有不少法規及組織放寬規定，有鑑於證照制度的建立，專業車手也與業餘車手明顯地分別出來。未來，最佳的車手會更成朝專業的領域表現，而專業化的結果，將促進零件精緻化，這必然也增進主流器材的進步。

早期登山車運動的先驅，如蓋瑞費雪就有遠見，決定要顛覆一般人對單車運動的觀點。

右圖：一般而言，當你開始從事登山車運動，每次都將變成一種冒險。

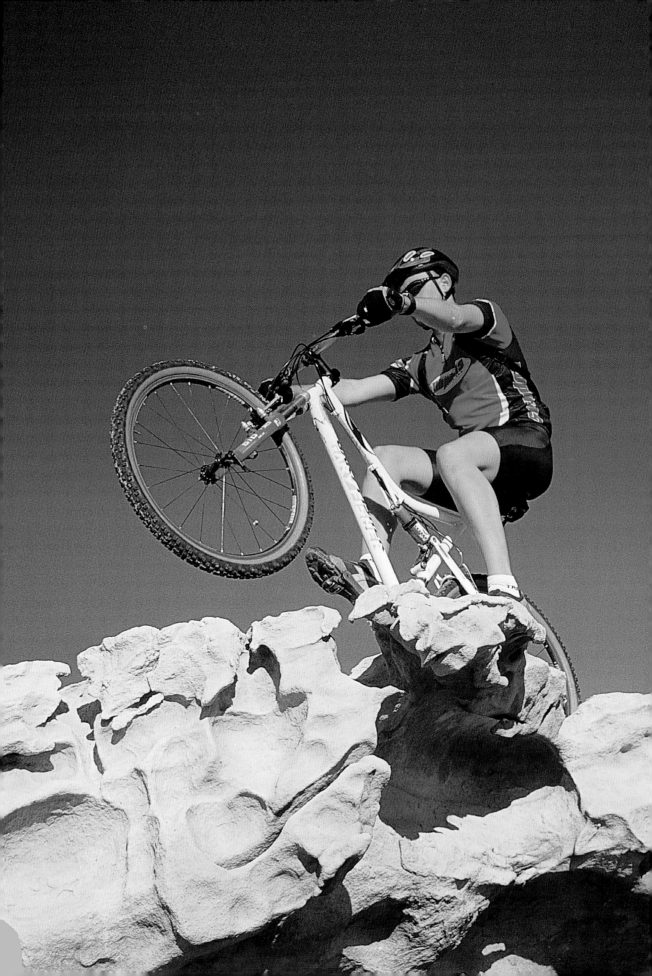

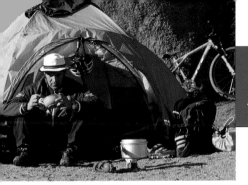

基本裝備

雖然發源於風行60年代的重輪沙灘腳踏車，但登山車發展卻十分快速驚人，因為科技進步加上蓬勃發展，其盛行程度甚至超越F1一級方程式賽車技術。

高科技的車架材料

車架需禁得起來自各方多元化的壓力。煞車、踩踏和來自地面的震動，對於車架而言並非只是少許的反作用力，所以研發出性能良好、耐用，同時在材質、結構及設計方面都相當頂級的登山車很重要。

鋁合金

登山車的廠商生產出多樣化的鋁合金，例如Easton Aluminum、Alpha、Columbus、Reynolds等品牌都是使用相同的坐管。當然，大部分的廠商都是自己生產自有的規格。嚴格來說鋁合金的車架提高了登山車的優勢，例如重量輕、高防鏽和價格便宜。而坐管可隨意拉長、接合或設計成各種樣式，使它們更容易生產。一個完整的車架通常可以提供優良的堅硬度，尤其是對全避震登山車的結構來說更為重

何時升級

何時升級取決於單車使用的頻率及用途。如果熱衷於登山車運動，或因越野賽帶來許多喜悅和成就感，你可能會想要買台更新的單車來體驗，甚至為長遠做好準備。當然，你也可能對競賽產生興趣，而這不僅是需要體能的表現，也需要高性能的單車。

要。另外Cannondale和其他廠牌的登山車則會使用超過一般尺寸的坐管。而鋁合金和未加工的氧化鋁，也是地球上最多的金屬資源。

複合材料

複合材料，例如碳纖維、Kevlar合成物，這些材質已被公認為高效能的車架和零件原料。主要的優勢在於廠商俱備優秀的生產力，能夠巧妙地將這些原料製成符合車手要求的裝備。透過生產過程可以製造出相當輕巧的車架，因為它的一體成型是全然經由模具鑄型，所以也不會發生像圓形車架管材受限制的問題。它可以依設計者想要的任何形式或尺寸來生產。複合材料的車架主要的缺點就是無法維修，如果暴露在化學製品中，例如溶劑和酸性物質，容易被侵蝕。它的生產過程也是非常複雜，譬如TREK的專利OCLV技術（Optimum Compaction Low Void，低真空最佳密度）。但即使昂貴，碳纖維車架可說是耐久質輕。

新一代的車架

最近的趨勢是以複合材料為車架原料。例如Cannondale使用鋁來作骨架或車脊，並帶有碳纖維。Raleigh則製作含碳纖維的鈦金屬立管（車架）。碳纖維的車架有著蜂窩狀的組織結構，質輕而且堅固，在價格也具競爭力。

右圖：要從事下坡賽還是越野賽？強調耐力還是技巧？買車前，首要決定的是用途。

鋼合金

　　鋼材質曾經是傳統的自行車工廠所選用的材料，例如Reynolds、Columbus、Tange和True Temper等廠商仍然製造最高品質的高碳鋼管件給單車車架使用。碳鋼管材通常使用於初階的入門車款，而鍍鉻物鉬和鍍鉻物錳則以接合的形式使用於高級車。儘管已經不流行了，鋼仍然具有一些獨特的屬性。目前鋼製車仍存

現在你看到的登山車是技術進步發展出的成果，Cannondale的左撇子前叉設計就是一種創新。所以說性能好又創新的裝備都是爲了增添騎車樂趣。

在，隨著它固有的震動吸收力和特殊的力量承受比例，已經只有鈦合金可與之匹敵。而且不像其他特殊材質，鋼的材質較容易維修。

鈦合金

　　鈦合金通常是高檔、質輕車架的最佳選擇。鈦金屬不僅和最好的鋼合金一樣佳，還具有耐磨損和抗腐蝕性，可生產出真正高科技的車架。這些車架雖然十分昂貴，但是異常耐用。

登山車的結構

　　現代的登山車可藉由其特殊的車架設計來辨別——爲了適應高衝擊性的越野賽環境而設計。

車架及車把

　　爲了方便使用，登山車車架的角度調整彈性很大。就同一位車手而言，登山車車架必須小於公路車車架，這是方便讓越野賽靈活適應各種地形所需的理想考量。

　　延伸式平把現今已標準化，牛角車把近來也越來越受歡迎，主要是由於它們能提供車手較舒適的騎乘姿勢，當然這也該歸功於流行的推波助瀾。

齒盤及煞車

　　爲了爬陡坡，登山車的齒輪稍微特殊了點。變速系統在近年經歷相當多的發展，而今日的Grip Shift及RapidFire所設計的款式是最突出的。

　　目前碟煞的發展已很上軌道，而且效能很高，所以不管是標準配備或是選擇性配備而言，一般高檔單車都看得到碟煞的蹤影。不過，傳統鼓式煞車的煞車性能也很好。

曲柄和變速傳動系統

通常由輕量級鋁合金製成，熔鑄或冷鍛塑形。曲柄也能在熔點時注入金屬合成。

變速傳動系統的功效取決於齒輪比，由車把上的變速器來操作。

踏板

踏板分成卡式踏板與腳束踏板，卡式踏板裝有能夠將車鞋固定的特殊卡榫、塑膠製或金屬製的鞋底板，搭配車子專用鞋將有助於大量能量的轉換。

坐墊

坐墊是單車上少部分和身體有直接接觸的地方，製造商經常妥協於較差的坐墊，因此若經濟許可，可考慮買最好的坐墊。最新型的坐墊，分別針對男性、女性做了提供舒適感並減少傷害機會的最新設計。

車輪

由於高效能和質輕的關係，高性能車輪已普遍受到歡迎——但需注意不要只求配備輕巧而忽略了性能的重要。

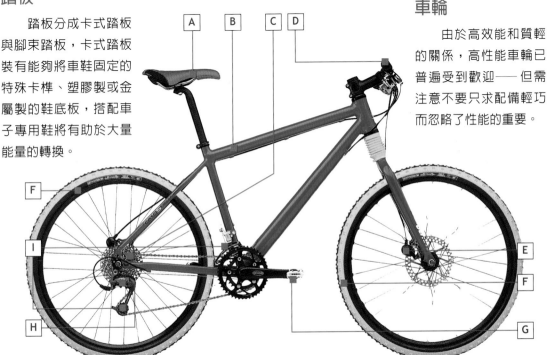

A坐墊：坐墊的設計已有很大的進步。新一代工學角度改進的坐墊，更提供了舒適感，同時能減輕因壓力所引起的傷害。

B車架：爲了增加高度，最新的登山車車架合併了前叉和傾斜管。

C齒輪：目前24至27齒的變速系統已經合併組成，但即使零售商不再有庫存，市面上仍有很多21齒的登山車。

D車把：牛角車把（車把延伸器）最近越來越流行，主要是因爲使騎乘姿勢更舒適的緣故。

E煞車：過去的煞車是使用懸臂式的，但現今多數的煞車器都使用標準化的長拉力型（夾式）煞車器，而中階至高等級的登山車則多使用碟煞。

F輪子：登山車輪子的直徑有70公分長。而大多數登山車仍然使用36、32或28孔的合金輪圈，前輪以標準的三叉結構或是放射狀結構交織而成。

G踏板：登山車的卡式踏板在過去的六年間已改進得相當完善了，它也是現今多數車手的選擇。

H輪軸：一些最新的設計使用栓槽軸來提高效率、減少誤差，同時提供相當可觀的重量儲蓄力。

I變速器：前變速和後變速各自的功能就是利用扣鏈齒輪來移動鏈條或移動鏈輪。

裝配和安裝

　　一台自行車就像一件套裝，如果合身，給人的感覺不錯，你就會很喜歡穿它。如果不舒服，會讓人討厭。因此，第一個目的就是要了解用途，如此你將會愛上登山車運動。

變速齒輪

　　變速齒輪可有效調節。每個變速齒輪都裝有兩個限制螺絲，能夠調整適當空間，讓機械

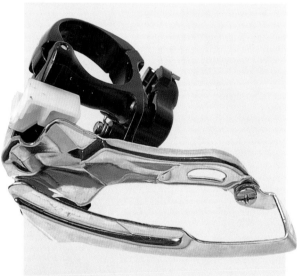

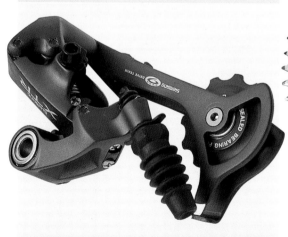

上圖：前變速器
下圖：後變速器

的運作順暢。後變速齒輪傳動系統有調整螺栓（也稱為變速器調整螺栓），旋緊時（逆時針旋轉）可以增加緊度，變速器會移動鏈條至更大的扣鏈齒輪；反之，旋開時（順時針），變速器將移動鏈條至較小的扣鏈齒輪。

曲柄

　　車手和單車之間的能量轉移主要是依靠曲柄。並非所有的曲柄都有相同等級，而價格從入門至頂級之間價差可以多達四倍。登山車的曲柄有三種不同尺寸的鏈條，使車手無論在下坡路、平路，或者在爬陡坡時，都能維持適當的快速度前進，這其中的竅門就取決於選用的齒輪比。

　　鏈條纏繞和組裝模式因不同的曲柄而異。通常，都是使用螺栓將鏈條透過曲柄上漸細的方形小孔，牢牢地固定在軸心上。因為它們是固定的，所以無法調整。能夠改變的就是選擇適當的鍊條尺寸大小。

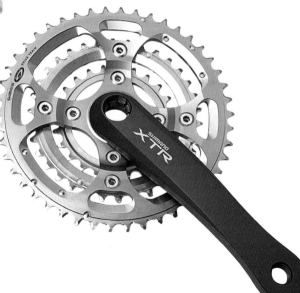

SHIMANO XTR型號的曲柄

變速桿

變速桿應該裝在適於操作的位置上，這也屬於個人偏好問題，只要不要裝在礙手礙腳的地方即可。

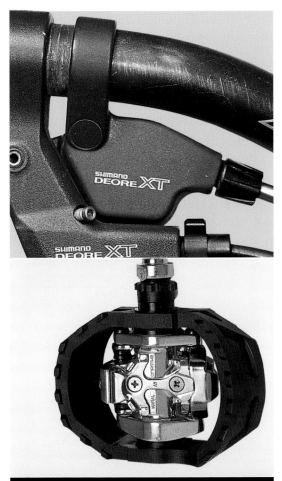

上圖：SHIFTERS SHIMANO XT型號的變速桿
下圖：SPD系統卡式踏板

踏板

腳束將腳掌固定在踏板上，有助於能量轉移。沒有腳束的踏板（卡式踏板）需要一雙卡式鞋，可以在鞋底安裝踏板卡片（鞋底板），使其能夠連結或夾進踏板裡。卡式踏板能讓腳掌的移動來得更少，同時可藉由扭轉後腳跟來簡

單、迅速地分離、脫離踏板──這比腳束踏板更安全更簡易。腳束踏板唯一可以調整的就是腳束帶，用來調整車鞋綁在踏板上的鬆緊度。車手如果不適應卡式踏板剛開始會比較偏愛使用腳束踏板。

煞車

煞車的感覺、功能和位置或多或少都鼓舞著你的信心，或給你當頭棒喝。後煞車無論是應該由左煞車桿或右煞車桿啟動都可以，並沒有對錯之分。不過，一定要記得是哪種模式，不慎煞錯邊，會飛彈出去。

煞車桿的位置很重要，它們不應該在同一直線上。平常騎車時，中指的位置應輕放在煞

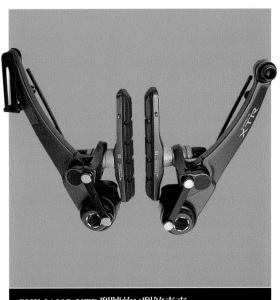

SHIMANO XTR型號的V型煞車夾

車桿上，手腕要直。當有突發狀況發生，這個動作可以防止手腕受到傷害。也就是說當撞擊發生時，可能是整個手臂擦傷，而不僅是手腕和手掌受傷。

車架

挑選登山車車架時,所挑的尺寸應該比公路車的尺寸小,因為登山車需要更多機動性,若車架太大會阻礙行進。一般選購登山車車架的原則是選擇一台比公路車小8公分左右的登山車車架。最簡單選擇合適車架尺寸的方法就是跨上登山車,腳掌平穩站在地上,而立管上方的坐墊尖端處剛好觸碰到你的腰間。接著抬起前輪,讓立管的頂端碰觸你的褲檔,這時前輪應該離地面約7到13公分。這個要領一定要掌握,寧可在其他地方做些小調整,也不可妥協。

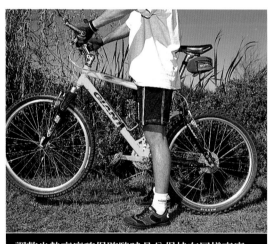
調整坐墊高度確保跨騎時骨盆保持在同樣高度

坐墊

坐墊必須針對體型,調整至舒適、適合的高度。為了調整坐墊高度,當你騎上登山車,請一位朋友扶住登山車,使它保持直立,另一位朋友站在你後面檢查骨盆的位置是否保持水平。裝置踏板時,曲柄臂與坐管要朝下成一直線。當腿完全伸展時,應該可用腳後跟踩到踏版。

坐墊的位置也可以調整,可以請有經驗車手幫助你。大多數騎登山車的車手偏愛把坐墊調後面一點,以方便利用槓桿原理走更陡峭的下坡。

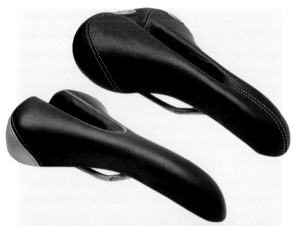
新人體工學設計的坐墊,上圖適合女車手用,下圖適合男車手用。

龍頭及車把

龍頭的長度可以改變,藉此調整最恰當的駕駛空間。加長龍頭,會將大部分的重心移到前輪上方,如果龍頭太長,可能導致走陡坡時,更快向前衝撞摔倒。如果使用的車把是平把,龍頭會被拉高以方便支撐;若使用的車把是牛角車把,則搭配較短的龍頭即可。車把延伸桿可以幫助力道轉移,並提供更多的空間讓你握住車把。

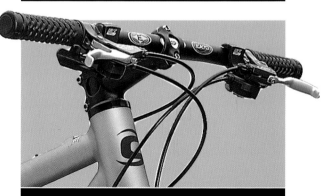
車把透過龍頭和車頭組與車架連接著。

購物指南

就初學者而言，到自行車車行裡挑選車種和用品可能會讓人感到害怕，但店員通常是專業而且熱心，不需擔心。

廠商

多數大廠牌的車商對於第一次購買車架的顧客都會提供終身保固，所以必須保存產品的原始資料與出廠序號。

郵購或是網路訂購

若是講求便利，或者居住的地方偏遠而鮮少有自行車行，這時郵購和網路訂購就是最佳的選擇。只是，遺憾的是你無法與銷售員面對面溝通，也沒有人當軍師提供你意見。最大的問題是，萬一不幸買錯，問題可能會更複雜。

自行車行

一家自行車行如果氣氛嚇人，就直接離開，找一家友善並願意幫助你的自行車商家。從自行車行買一台單車後，前一兩次的維修服務通常是免費的，而他們也會同時兜售其他配件。經營自行車行的店家通常服務很熱忱，也因此才能留住客人。

超市賣場

廠商會選擇超市或賣場賣車，看中的是龐大的消費市場，目的主要是迅速賣掉大量的庫存車，因此你個人的需求與單車品質好壞都可能被忽略，賣場只求存貨出售。想知道你買到的單車品質如何，直接上路試試看吧！

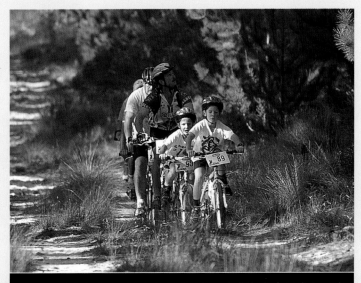

購買一輛單車最重要的考量就是用途。年輕初學者通常在不清楚的情況下就急著想買最頂級的單車。

必備用品

登山車服裝的舒適度與實用性能提高駕馭時的樂趣。

車褲選擇

合適的車褲可以提供舒適感。它在褲襠的部位有保護的護墊，而貼身的萊卡材質可以防止大腿與坐墊間的摩擦，同時防止褲管捲曲、打摺。購買車褲時必須考慮品質，若是真皮和羚羊皮做成的褲襠必須特別小心照顧以避免皮革變乾。人造皮革皮取得便利，品質佳，可放入洗衣機洗滌。而在褲襠部份還有特殊的車縫設計，讓你在乘坐時或緩慢下坡時不會感覺不適，因此深受登山車騎士的喜愛。如果是為了休閒而騎車，你可以考慮買一件普通、有口袋和有內襯的車褲。

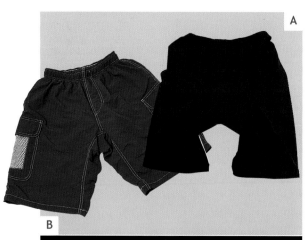

A 萊卡材質的車褲具舒適感，可防止大腿與坐墊間因摩擦造成的不適。
B 有些寬鬆、休閒款的車褲有貼身的內襯。

專用夾克

專用夾克具有和套頭衫或針織衫一樣的功能，而且適用於寒冷或潮濕的天候。車手最好能夠俱備一件保暖的夾克和雨衣，特別是進行長距離的騎乘時，因為潮濕的時候不一定寒冷，反之亦然。當然，如果價錢不是問題，可以考慮購買GoreTex（TM）品牌的夾克，它不僅質輕防水，還不容易破損。

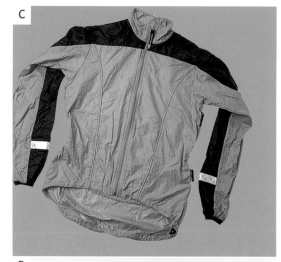

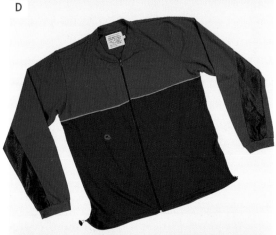

C 專用夾克有助於防寒和防風。
D 專用車衣分為長袖和短袖。

專用車衣

專用車衣可以保暖以及保持乾爽，同時具有排汗功能，背後還有口袋方便攜帶物品。除了功能性之外，明亮的顏色也相當醒目，容易辨識，但多數休閒人士仍會選擇顏色較黯淡的車衣。

合適的運動

如果說1890年代的單車熱改變了消費者的需求，倒不如說它從根本上重新建構了社會關係，尤其是兩性關係。

近年來女性在流行時尚上的解放，從登山車運動受到青睞可明顯看得出來。登山車不僅顛覆了一般人對女性美的印象，也重新定義了女性的社會和政治角色。

——巴黎《單車誌》普萊爾·多姬（The Bicycle, By Pryor Dodge，Flammarion，1996）

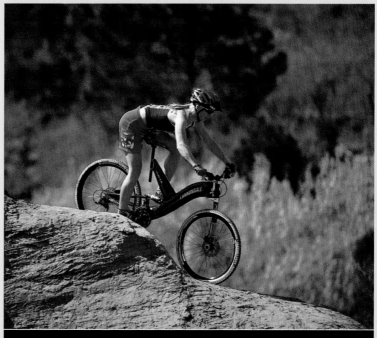

由於民風限制，早期鮮少有女性自行車運動車手，然而現在的西方社會女性對於騎越野車的運動有興趣漸增的趨勢。

車架幾何學

常理說來，女性的腿比男性長，身材比較男性小，所以一般規格設計的車架常常造成女性的不適，女性車手往往需要透過跨騎來遷就車架。較短的龍頭或牛角車把可以增加女性騎乘的舒適度，但是最好的方法是能夠找到一家有品牌的登山車，專門設計讓女性騎上單車的同時，也能感到舒適。

坐墊的位置

儘管有些車手偏愛稍稍向下傾斜的坐墊，但在最理想的狀況下，還是建議女性車手必須確保坐墊前端維持在一定的高度。

專用的坐墊

女性的臀部通常比男性寬，為了因應越來越多女性車手的需求，市面上已有許多女性專用坐墊可供選擇。女性專用坐墊的施力點必須在坐骨附近，而不是在外陰部區域。讀者可以查看市面上有哪些是適合女性需求的產品。

該穿什麼？

除了舒適的運動內衣可以提供良好的支撐，同時固定胸部外，女性車手也需要購買女性專用的車褲。因為男性的臀部比較窄，一般車褲的襯墊也比較窄。

男性車褲的襯墊剛好在女性臀部的施力點上，也是承受壓力最大的地方；而女性專用車褲有較寬的護墊，並且更貼身於腰部周圍，所以比較適合女性。

專用眼鏡

擁有一副好用的自由車眼鏡，遠比講求流行來得重要。除了具有隔離紫外線和紅外線的功用外，還需要有保護眼睛、擋風沙、樹枝及小蟲的功能。一副好的自由車眼鏡應該具備完美的光學設計，同時又能夠提供堅固的防護功能。質輕、適於配戴，以及適用於各種光線狀況下的鏡片挑選是最重要的。購買可懸掛式的眼鏡可防止在摔倒時不慎遺失。但在某些情形下可能需要把眼鏡脫掉，尤其是當視線被泥土擋住，或是天氣冷，鏡片因霧氣而模糊不清的時候。

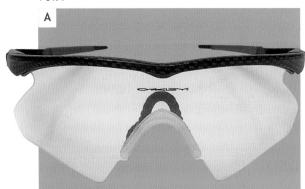

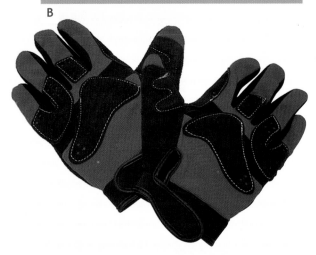

A 質輕的眼鏡是重要的保護配備。
B 選手可能選擇全指手套或是半指手套。
C 現代的登山車鞋具備防滑的鞋底。

專用鞋

除了訓練之外，或許唯一有助於騎乘表現的就是投資一雙好的登山車鞋。合腳、具有堅固鞋底的車鞋，能夠幫助你轉換最大的力量為運轉的動力，因此當腳底使力伸縮踩踏時，也不會感到費力或不舒服。使用一雙具有SPD（Shimano Pedalling Dynamics動力系統踏板）或是具有類似功能的車鞋，搭配卡式踏板，將是最棒的組合。合適的登山車鞋至少可以耐用一季或是兩季路況艱險的比賽，實際上，登山車鞋在一般情況下使用可以穿好幾年。不像公路車鞋，登山車鞋的設計不單是要騎車用，還要能幫助選手短距離行走用，特別是在比賽過程中，車手常常要下車、扛車行走的時候，尤其重要。

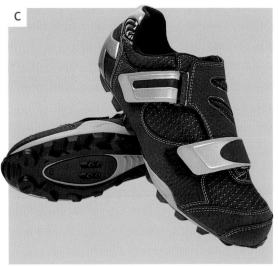

手套

有一雙好的手套也是很重要的，它可確保你在任何氣候與地形下，都能緊緊握好車把，同時提供隔熱保護，讓手掌感到舒適。摔車的時候，通常是手最先著地，所以手套能夠保護皮膚，避免嚴重的擦傷。而全指的冬用手套可以避免在寒冬中騎車時手指僵硬。

安全帽

安全帽是最重要的必備品。不只是因為可以保護生命安全,如果沒有戴安全帽,也會被正式的比賽拒於千里之外。為了讓安全帽提供最大的保護,必須選擇最合適的配戴,帽帶和填充物都必須準確調整,使安全帽能夠緊密貼合頭部。選手要確認所選擇的款式是經過國家檢驗標準認證許可,並有合格標章的才行。

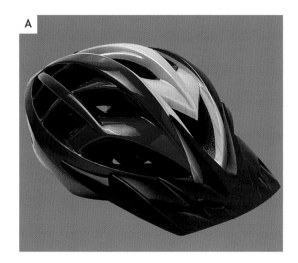

給水系統

即使是輕微的水分流失也可能嚴重地影響比賽表現,所以選手應該用一切可行的方式補充水分。水壺雖然方便,但是在行進中卻不是很適用,它可能因為掉出水壺架,或不容易固定,導致壺嘴被泥土覆蓋。因為騎在登山車上不容易補充水分,所以如果選手攝取的水分不足,會造成大量的體力流失,更壞的情況是會導致熱衰竭。目前有一種背負式的給水系統,如CamelBak™,即使是高速騎行或是行進於崎嶇的地形上,它也能夠幫助你輕易地補足水分,使你的身體保有充足水分而不至於脫水。大多數新型的給水系統還附有一個外背包,可以提供額外的空間存放食物、工具、零錢等等,是一個非常值得投資的輔助配備。

打氣筒

腳踩式打氣筒或立式打氣筒有助於省力,胎壓表則可以幫助你精準地打氣。市面上有許多優質迷你的雙衝程打氣筒——一般單車打氣筒都設置在車架上。將你的打氣筒安全地鎖在工具袋裡或是牢固地固定在車架上相當重要,因為在顛簸刺激的登山車運動中,常常會發生打氣筒鬆落在路邊的狀況。

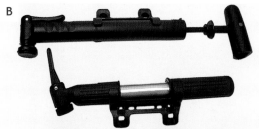

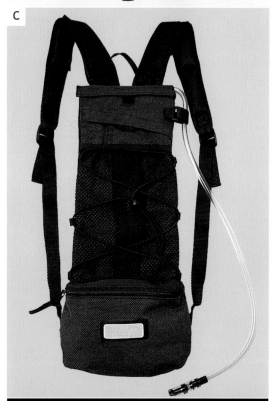

A 一般休閒或越野賽專用安全帽。
B 兩款迷你打氣筒
C 給水系統

登山車的運用

在購買登山車之前，得先決定用途。登山車最重要的特色之一就是多樣性，它適用於各種用途，從休閒運動到競技比賽，或從執法、運輸到增進社會活力。

單車旅遊

登山車是最佳的旅遊工具，這主要歸功於舒適的騎行姿勢及堅固的車體結構。大部分的登山車都附設有寬框式的置物架可裝帶配件。然而，千萬要記住當你在第三世界的國家旅遊時，可能很難找到備胎，甚至很難進行鋁製或合金車架的維修。最好的方式可能就是顧好你的車，使用懸吊系統的單車，或是避掉不必要

的負擔。愈簡單越好，切記當你在偏遠地區旅行的時候，你無法向所屬的保險公司求救。也可能發生額外增加行李重量的情形。有些單車旅行者為了省掉輪圈、車轂損壞時需修理的麻煩，而準備備份的零件。

休閒娛樂

大部分入門到中階的登山車都適合用來當作休息娛樂使用。一部質輕、配有前懸吊系統和一般等級配備的自行車，可以讓你無憂無慮地騎數個小時。然而，不要輕易嘗試以便宜零件組裝的自行車來比賽，因為它原先的設計就不是針對地形而來，而是針對輕鬆踩踏、健身訓練、通勤或者全家單車出遊用的。

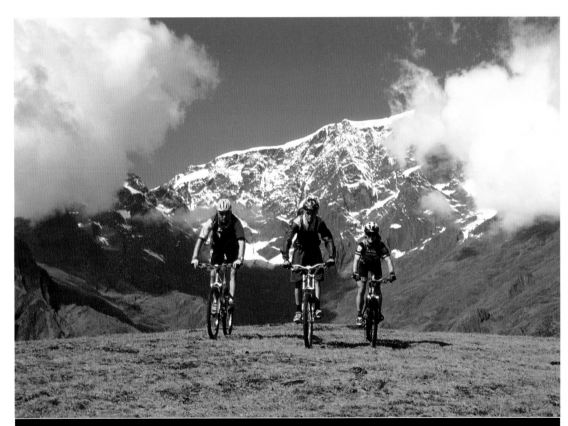

登山車運動稱得上是冒險運動，許多未開發的山區地形讓極限挑戰者蠢蠢欲動，也讓登山車運動風行於全球。而白雪靄靄的阿爾卑斯山頂更是全球首屈一指的登山車競賽聖地。

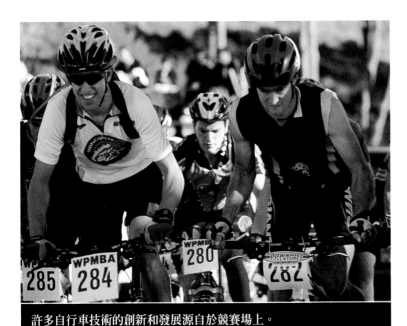

許多自行車技術的創新和發展源自於競賽場上。

尤其能夠幫助車手掌控斜坡中的行進，即使碰上都市中難以掌握的路況，也能夠有效停止與前進。

冒險競賽

冒險競賽又稱為「自由騎」，是越野賽與林道賽的結合，許多新型的登山車就是由此發展出來的。登山車行駛在林道間不但考驗車手駕馭車子的技巧，更挑戰他們的體能。冒險競賽用的登山車具有避震懸吊、強化的輪圈以及蝶式煞車。冒險競賽用車比越野車重，其特色是能在顛簸的長程路途中快速行駛。

競賽

自由車競賽是檢驗新興科技的平台，而這些嶄新的技術會不斷地進步，以求生產出最佳的高級登山車和給普羅大眾適用的一般單車。事實上，登山車已經逐漸風行，並且發展出各式各樣的競賽項目，其中的越野賽也已經在1996年亞特蘭大奧運以及2000年的雪梨奧運中列入正式競賽項目。

以現今來說，各式各樣的競賽項目中，除了越野賽和下坡賽以外，還有雙人曲道賽、攀岩賽以及長途耐力賽。（詳見36頁到38頁）

通勤

登山車最適合通勤，因為它提供了較大的空間，便於安置pannier racks寬框式的置物架。厚重而堅實的輪胎使登山車較傳統的公路車更適合行走在都市裡佈滿坑洞、砂石的道路上。此外，乘坐的設計不但使車手的位置更顯眼，容易被注意到，也能讓他們騎行時保持穩定，增加安全性。簡易使用的變速系統和煞車

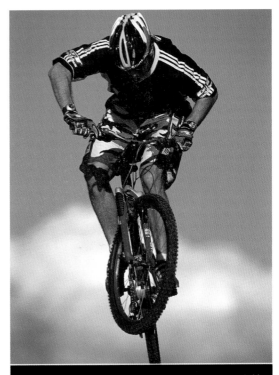

許多全新登山車種的研發都來自於自由騎競賽。

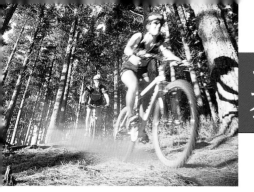

基礎騎車技能

許多登山車初學者談到第一次騎乘的經驗時，都有一種「人間煉獄」的感受。對他們而言，上一次騎自行車，可能還是剛學會走路的孩子而已，而現在已經成年了，竟然還要重新學習「如何騎自行車」！首先，在一個空曠而且沒有車輛往來的公園或廣場，檢視一下你的新登山車，看看配備及功能是否齊全——變速器、齒輪、踏板。初學者的錯誤往往來自於他們的焦慮，也因此造成自信心喪失。典型、基本的錯誤包括：

■ 跟隨到較差的登山車社團——朋友或配偶都沒有提供足夠支持與鼓勵。

■ 尚未吸收到目前所學的騎乘技巧就嘗試難度較高的技術，如此反而會帶來傷害。

■ 選擇了錯誤的車種或競賽項目，甚至是超越體能極限的距離競賽。

駕車技巧提示

■ 不要只顧著注視你前方的選手，否則你會撞上他們輕易躲過的障礙物。專心注意道路前方，千萬不要盯著你的前輪或者前面那台車的後輪。

■ 當你突然遇上一堆沙、土堆或者是一攤水時，要往後坐，將重心從前輪移到坐墊後方；千萬不要突然煞車或是挺直身體，否則你會失去控制。選用較輕的變速檔，快速讓前輪騰空越過障礙物或不平穩的地面。

■ 定時補充水分和食物，最好每20分鐘補充一次，否則可能會精疲力盡甚至脫水。

■ 如果你將行經陡峭的下坡，重心隨時保持在坐墊的後方，萬一失去控制，跌倒在車子後方，要比一頭往前栽來得安全多了！

■ 不要一直盯著障礙物，要專注於前方的道路。

■ 當你騎上或騎下斜坡時，要相信所走的路線並且貫徹下去。如果在斜坡路上遲疑了，你肯定會跌倒。

上圖：對成人來說，很多時候我們必須重新學習對孩子來說似乎是輕而易舉的技術。
右圖：非公路競賽提供了一個檢驗變速器的機會，尤其是行經險峻的路段或斜坡時。

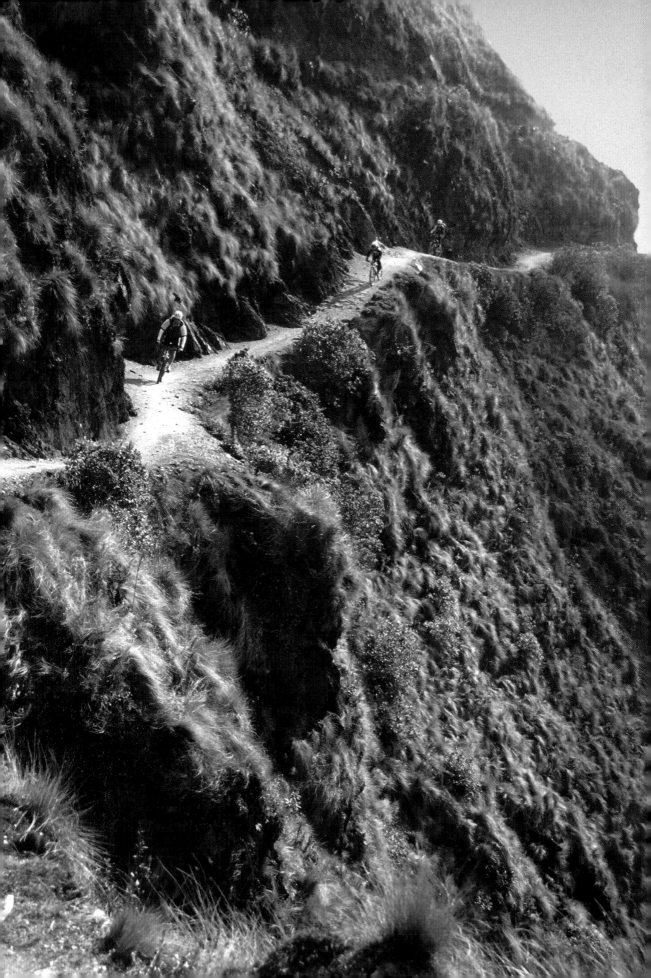

組隊騎車——這樣安全多了，而且你可以向有經驗的登山車愛好者學習。

享受騎乘

以下提供的指示可以幫助你更享受於騎行登山車時的樂趣：

不要單獨行駛非公路段

組隊騎車較安全，這能提供給初學者更多的社會互動和支援。你可以向其他志同道合的隊員學習，許多車手也樂於和有衝勁的初學者分享他們的騎車經驗。

記住！密切與社區內的登山車社團或者其他相關組織聯繫，他們所規劃的自行車旅程對你來說很有幫助！

與聯絡人聯繫

有規劃的登山車競賽會分級，這樣才能幫助你選出最符合自我需求和程度的競賽。如果他們沒有做到分級的工作，建議你詢問聯絡人：騎車的距離多長？選手有多少時間能夠完成全程？是否安排有一組速度較慢的車隊或環視車隊在後頭把關。以理想狀態而言，初學者不應該參加超過15公里的非公路競賽。

做好準備

出發前兩小時吃些東西和補充水分。你的身體肯定會在騎車過程中消耗掉許多能量和水分，所以適當地攝取飲食以補充流失的能量是非常重要的。但是特別要注意的是，也不要吃得太過於豐盛，份量太多或是淋了大量醬汁的餐點都不好。此外，也要避免喝酒，否則在接下來的旅途中，你可能會因為消化不良或噁心想吐而痛苦萬分。

出發之前

■ 做好防曬工作。如果你身上有疤痕，要特別注意防曬，因為這些部位的皮膚很敏感也很脆弱，處理不好，容易引發皮膚癌。

■ 當你要組裝車子時，要鎖緊所有的車桿與輪軸，並確認車上的零件都組裝完成。

■ 為了運送方便而拆卸下來的裝備要重新歸位，煞車系統要連接好，如果會摩擦到車輪，就要確認車輪是否安裝恰當，並再次調整煞車。

記得做好萬全準備！當你計畫參加一趟騎車旅程時，要確認是否帶了個人的飲水配備和其他必需品，如此一來，才能舒適地享受旅程！

■調整坐墊到適當的高度。

■向競賽主辦人自我介紹。如果這個競賽是由一個社團所規劃舉辦，那麼你可能需要支付一些保證金和基本費用。

■競賽前伸展一下四肢肌肉，達到暖身效果。

展開冒險吧！

車隊開始前進時，不要一心只想著快速馳騁，要放輕鬆盡情享受！給自己10分鐘的時間適應，也慢慢確立自己的步調。當你沉醉於路上的美景時，別忘了在心裡記下沿途的路標，以免在接下來的路途中迷路了。如果是第一次上路，切記要檢驗自己的變速器，看看變速齒輪能否靈活調整，不要從頭到尾只使用同一個齒輪，那會使它嚴重磨損，也會讓你精疲力盡。途中會行經各式各樣的坡面和路段，而各種不同的變速檔也是專為克服這些挑戰而設計的。此外，別忘了向其他車手請益，並將他們的忠告銘記在心。如果行經車流量大的路段，一定要確保自己神智清醒，許多車手在經過非公路路段時，因為太過放鬆，甚至忘了過馬路時要注意左右來車！如果路況真的很複雜，寧可下車牽著車子過去。

犒賞自己

回程的路上，停下來到咖啡店或飲料店享受一下茶點，當作是犒賞自己吧！千萬不要在完成旅途後，還忙著處理折騰人的瑣事，這樣你會累到厭煩！在你完成一趟旅途後，記得對身體好一點，別忘了再次伸展你的肌肉（就像出發前一樣），同時換上保暖的衣物，因為你的上衣會被大量的汗水浸濕，而且體溫會在一停止運動後快速下降，這時很容易感冒！所以現在就趕快回家去好好休息吧！休息就跟騎車一樣重要！

重要的控制裝置

一輛登山車最重要的控制裝置是踏板、手把、變速器、煞車桿和坐墊。

■ 車手常常把坐墊當做控制桿，透過雙腿內側的移動找到最適當的傾斜角度，試試看不要坐在坐墊上騎車，你就會了解它的重要性了！

■ 煞車系統必須裝置妥當，車手才能輕易地用中指煞住車子。當你要煞車時，手肘必須打直並順著手臂的曲線落在車把上，用手指按住煞車。最重要的是你必須要清楚知道，哪一邊的煞車桿控制前輪的煞車？而哪一邊的煞車桿控制後輪的煞車？因為當你遇到較難處理的緊急狀況時，根本沒有時間思考這些了。可以想像到的是，如果你本來想煞住後輪，卻誤用前輪的煞車，這個時候可能會整個人飛出去了！

■ 變速檔必須要完全發揮功能，也就是要能順利地升檔和降檔。如果你要擺脫障礙物或是要奮力一衝時候，變速檔就扮演了非常重要的角色。如果換檔出了問題，你應該馬上更換車鍊或調整它的張力。

■ 踏板也很重要，因為除了車把和坐墊以外，踏板就是你和車子最重要的連結，也是車手最直接的施力媒介。如果使用的是卡式踏板，那麼專用的卡式車鞋就很重要了，這樣你才能輕易地把鞋釘拔開卡踏，使雙腳離開踏板。

■ 車把握套應該符合雙手能夠掌握的大小，至於材質選用堅硬或柔軟的，取決於你手掌對壓力和觸感的容忍度。

■ 牛角車把要安置於適當的角度，這樣可以增加雙手擺放的空間，也有助於施力。這點在當你需要額外用力爬坡時，特別管用。

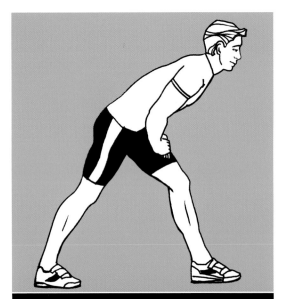

即使你已經掌握了高難度的技巧，腿部還是最常使用的部位，所以一定要適時伸展腿部肌肉。

言歸正傳

有了初步的經驗做基礎，是時候向更高級的騎車訓練邁進了！

適切而完整的裝配

為了能夠成功駕馭登山車，車子的尺寸必須適合你的體型大小和體能，所以選擇適當大小的車架（見14頁）和調整坐墊高度都是非常重要的。如果覺得太狹窄或太大，將龍頭調整到適當的長度。如果替換了龍頭的尺寸，操控車子的方式也必須做調整，所以在上路前一定要先適應好。使用短龍頭會使車手減低對前輪的控制，因此高速轉彎時也會產生較小的摩擦力，為了達到平衡，車手必須適度將重心移往前輪。相對來說，長龍頭在陡峭的下坡路段較不易控制，車手很可能整個人飛越車把。煞車桿、變速檔、牛角車把、車把、握套都必須裝置就緒，才能方便控制車子並且舒適地騎乘。

暖身運動和緩和運動

多數的車手都忽略了暖身或是伸展肌肉的重要性，這可能會造成傷害，同時影響表現。基本上，登山車是一種考驗心血管耐力的運動，因此暖身運動可以幫助肌肉和肌腱做好運動前的準備。騎車前做適度的伸展運動，並且注意速度由緩慢漸漸加快，可以逐步將身體由無氧狀態調整至有氧狀態。

騎完車後，同樣的步驟再做一次，只是順序顛倒過來：漸漸地將速度由快降到慢，同時慢慢把力氣收回來，並且以伸展運動做結束。

手的位置

雙手擺放的位置取決於個人，但是以下的方法有助你避免困擾：

■ 切忌手握車把太緊，因為這可能會使你的上半身僵硬，造成車子失控，也會讓你的手和手臂感到又痠又累。

■ 不要將拇指放在車把上方，保持拇指在車把下方的握拿姿勢，以免需要應付突如其來的障礙物時，手會整個滑離車把。

■ 輕輕握住車把就好，手肘輕輕彎曲，肩膀自然放鬆，不要讓身體弓成一團。

煞車

不需要用到四根手指頭去控制煞車，因為你需要用其他三根手指頭握住車把，才能同時掌控車子本身和煞車系統。前煞車器的功能較後煞車器強，因為路段差異和煞車功能的不同，你必須謹慎使用煞車系統，除非已經擁有了足夠的技巧，否則當你行經短而陡峭的下坡路段，或是高速轉彎時，都不要使用前煞車。行經較長的下坡路段時，切忌按住煞車桿不放，因為這麼做會造成輪圈和煞車皮嚴重磨損，甚至讓煞車系統失靈；正確的作法是，在

一壓一放之間彈性使用煞車，直到抵達平地為止。這麼一來，可以適度減緩煞車器升溫，也能維持煞車系統的靈敏度，同時有效掌控車身。

踩踏技巧

　　因為踏板是能量轉換的媒介，特殊的技巧能夠幫助你產生最大而且有效的能量轉換。

■適合的卡式車鞋和卡式踏板是有幫助的。

■曲柄沿著軸心旋轉帶動踏板不斷環繞轉動。

■為了保持順暢而且持久的踩踏循環動作，你必須學習持續繞圈踩踏，而不單單只是上下推動踏板。學習正確踩踏板技巧的方式是在平坦的公路上騎車，並且注意以下圖示的四個步驟。

■以「快節奏」行進。每分鐘轉圈數多，這是較有效能的運動方式。然而，當車子行駛在非公路段時，基本上是很難維持一定節奏

的，更別說快節奏了。唯一的例外是當你騎著合格的雙避震車時，可以讓你較常維持穩定的坐姿，也比較容易保持較快的節奏。

■記得要定期檢視自己的動作（或者詢問有經驗的教練），如果你只是上下擺動腳步，而不旋轉式的推動踏板，就要立即改正。

重心分布

　　當你站上登山車時，適當的重心分配是將大約百分之60的重量放在後輪，剩下百分之40的重量放在前面，這樣的分配可以使選手控車時保有足夠的彈性，讓你騎在陡峭的上坡時不會被拋到後方；騎在陡峭的下坡時，也不至於飛離車子。

■下坡：一直把重心維持在後方——即使因為坡面太斜而需要把胸口貼近坐墊。

■上坡：將重心調整到坐墊後方，讓你的雙腿更容易施力，同時壓低上半身，呈現幾乎是「臥」在車上的姿勢。

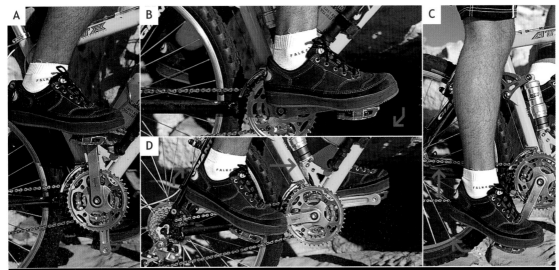

A 步驟1 向下：用所有腳趾的力量，或是由腳踝施力，向下推。較有力的方式是由膝蓋下壓，帶動腳踝施力踩踏，然後再用腳趾的力量提起。
B 步驟2 後退：你的腳劃過踏板下方，順勢後移。這時候你的腳應該主動出力向後推動。（就像要

刮掉鞋底的泥土一樣。）
C 步驟3 上提：你應該用腳的力量將踏板往上拉起。
D 步驟4 向前：用腳的力量把踏板推向前。

認識齒輪

登山車備有變速器，可以調整速度快慢，以符合騎乘斜坡時的需求。為了擅用這些功能，車手必須清楚知道它如何運作。

在車架的中間，有三片齒盤環繞著主軸，它們栓在曲柄上。齒盤的尺寸分為很多種：大齒盤（48到42齒）、中齒盤（36到32齒），以及小齒盤（26到22齒）。在車架後方，有一組36到11齒的扣鏈齒輪嵌在後輪中間，藉由搭配不同齒數的鏈條和扣鏈齒輪，會產生不同的效果。在不同的狀況下，你每踩一圈，後輪所轉動的圈數也不同。

範例一

如果你騎的登山車，前頭使用最大尺寸的齒盤（42齒鏈），後方搭配最小的扣鏈齒輪（11齒）：42 ÷ 11 ＝ 3.8，所以你每踩一圈，後輪就會轉3.8圈。這種組合類型騎起來最重也最費力，適用於下坡路段。

範例二

如果你騎的登山車，前頭使用最小尺寸的齒盤（22齒鏈），後方搭配最大的扣鏈齒輪（32齒）：22 ÷ 32 ＝ 0.68，所以你每踩一圈，後輪只會轉半圈又多一點。騎這種「最慢齒輪」的單車就比較容易了，最適合陡峭的上坡路段。

調整變速檔

■ 如果傳動系統的負載量已達到最大（即對踏板施加最大壓力時），而所有檔位都調完了，要立刻釋放所有施加的壓力。

■ 變速時，一步步慢慢換檔比一次大幅度地調整到你要的檔速來得好。

■ 不要隨便變速、換檔。千萬不要在變速的時候，讓鏈條鬆脫。無論是前方的大齒盤搭配後方最小的扣鏈齒輪，還是前方的小齒盤搭配後方大的扣鏈齒輪，要讓鏈條都是呈現「交叉」的狀態。

■ 當中間的鏈條鏈住前方齒盤時，你可以好好善用後方的扣鏈齒輪。

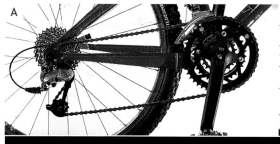

範例一

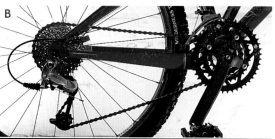

範例二

| 傳統指動變速桿 | 典型的快捷變速桿和煞車桿 | 握柄式變速桿，即握柄和轉換器 |

變速系統

　　登山車有一個前變速器，由車把左邊的變速桿所控制；而後變速器則是由車把右邊的變速桿所控制。變速器的功能是將鏈條移到下一個齒輪或齒盤。

■ 指動變速桿：指動變速桿裝在車把上方，靠拇指和四根指頭推動桿子來控制。

■ 快捷變速桿：通常裝在車把下方，傳統式的是由兩個可推動的按鈕控制，新型的是由一個可以推和拉的桿子控制。後變速桿可以一次降一到三個檔速（到較輕的檔速），但是只能一次升一個檔速。前變速桿可以一次升降一個檔速。

■ 握柄式變速桿：這種裝置環繞在車把上，它就像車把的一部分，可以轉動（像摩托車的油門一樣），藉以控制變速器。握柄式變速排檔的專利屬於愛爾蘭商速聯公司（SRAM Corporation），但是也有其他公司生產。

變速技巧

　　隨時注意前方的路況，並且事先完成變速動作。雖然近年來登山車傳動系統的品質和運轉方式有改善的趨勢，使得即使在施力的情況下，也可以變速，但是最好的方式還是先減輕施加在鏈條上的壓力，才能讓變速的過程更為順暢。如果忽略這項建議，可能會造成鏈條和齒輪損壞。

鏈條

　　轉動的鏈條是高智慧的機械裝置，凹下去的部份可以和齒輪相互配合，輕易地轉動卻不產生噪音。新式的合金也在硬度和效能之間取得最佳的平衡。不像一般的傳動裝置只能提供85％的效能，適當潤滑過的鏈條可以提供96％有效的能量轉換。為了發揮最大效能，鏈條必須清理乾淨並且塗上潤滑油，最好是定期使用不會造成環境污染的去污劑，並且在每一趟旅程前用潤滑油潤滑鏈條（一般的車行都買得到）。避免使用家用油或是引擎油，因為這些東西都會使沙土黏附在鏈條上，不但容易殘留污漬，也會縮減整個傳動系統的壽命。

鏈條仍然是單車最有效的傳動裝置。

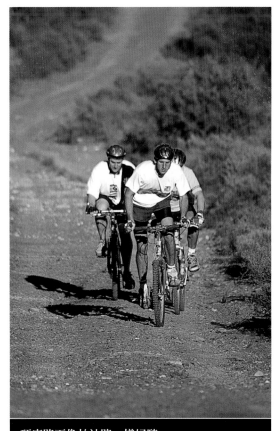

硬底路面像柏油路一樣好騎。

障礙物會影響你對登山車的控制與槓桿平衡。

征服路面

非公路挑戰賽可以訓練登山車手應付各式各樣路面的潛力。

硬底路面

硬底路面是騎起來是最容易、也是最舒服的，因為這種路面很平坦，有時候甚至比舖過的路面還好。因為沒有顛簸不平的障礙物阻撓，所以可以騎得很快。唯一要注意的是，硬底路面如果潮濕或是覆蓋有砂礫和落葉時，容易打滑。

石頭路面

騎乘石頭路面是很有挑戰性的，因為散落的礫石會讓你失去平衡，難以前進。而秘訣就在於你應該謹記所學的技巧，盡量放輕鬆，然後「看準一條路線」。騎石頭路面最好的方法就是順勢而走，就像衝浪一樣。

下行 視當時路況而定，在路況允許的狀態下，大膽騎快用力衝！這可以讓你順利通過布滿岩石的地方。你騎得越快，通過時便會越順暢。然而必須注意的是，要仔細觀察、評估行經的路面。

上行 不要堅持坐在坐墊上，否則你肯定會被彈開而左右搖晃。如果行經較短的石頭路面，把身體從椅座上撐起來，同時壓低重心，呈現「蹲踞」的姿勢，像臥趴在車架上一樣，如此一來，你可以更靈活地維持登山車的平衡。擅用槓桿平衡原理，利用雙腿，施力越大，越容易控制前輪。手肘下壓可以使力控制前輪，讓前輪不至於向上跳起。

攀登

攀登的最高指導原則是「重點不在如何起步,而在要如何完成」。「登山車」顧名思義,當然就是要上山和下山!

短而陡峭的斜坡

這種上坡要用力爬,出力的時間短而力道強勁,從開始到登峰為止要逐漸增加衝力。陡峭的上坡通常出現在緊急的轉彎後,這表示你可能很難猛力一衝,而且最具有挑戰性的就在於你必須維持住摩擦力。理想的方法是找到一個適當的駕馭位置,使你能夠在前輪和後輪之間都維持住足夠的重量,而不至於被甩出車外。

長程斜坡

長程斜坡不像陡坡這麼要求力道的強度和技巧,但是仍要遵循一些方法。

■ 調整到一個舒適的位置,能夠讓你撐過整個攀爬的過程(3到33分鐘)。

■ 以你可以維持住的穩定步伐起步。開始的時候慢慢騎,選用較輕的齒輪檔速,以輕踩的方式前進。稍後你可以隨時增加速度,並且選用較重的齒輪檔速,使你加速前進到頂端。

■ 把重心往坐墊後方調整,使你的雙腿有更好

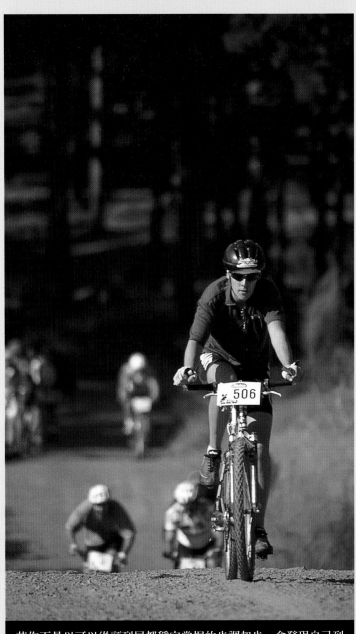

若你不是以可以從頭到尾都穩定掌握的步調起步,會發現自己到最後不但不能騎快,反而還會精疲力盡。

的槓桿效率,可以對踏板施力。

■ 上半身保持放鬆,這樣你才能輕鬆轉換能量,並且專注於攀爬。

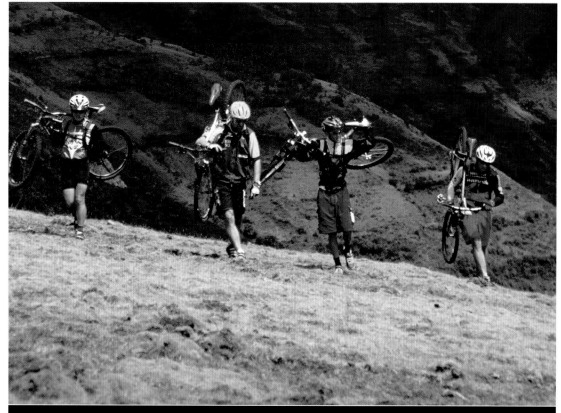

如果你行經明顯難以通行的路段，寧可把單車扛在身上前進也不要冒險。

沙地

通常不會有長途的沙地路段，如果有，你應該要扛車前進。而短程的沙地路段往往是可以成功越過的。

在你真正踏上沙地之前，蓄積好能量，降低一到兩個檔速，把重心往後移，這樣一來，加諸在前輪的壓力會變輕，輪子也就不會陷入沙中。穩定施力讓踏板順暢地轉動，並且維持一定速度。不要想說要轉動或搖晃車把使單車前進，最重要的訣竅就是盡快掠過沙地，而不要讓輪子陷在泥沙中動彈不得。若你騎在沙地上，盡量騎在道路邊邊較結實的路面上。只要讓重心維持在後輪，並且順暢地使力，潮濕或泥濘的沙地也不會造成問題。

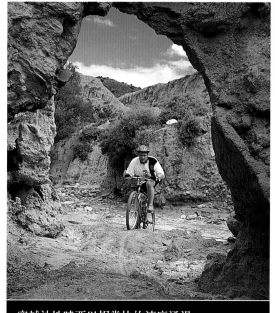

穿越沙地時要以相當快的速度通過。

下坡

下坡的最高指導原則是「騎越快，越順暢」。

陡峭的下坡或急降

重心維持在後方會使你呈現低蹲的姿勢，除非後煞車已經不夠力量煞住車子，這時候才能輕輕使用前煞車（否則最好不要使用前煞車）。你可能需要盡量將重心往後移，然後你的手臂才能盡可能伸展，同時胸膛要位於坐墊上方（一開始就把椅座調低），跌倒在後方總比整個人往前飛安全多了！

往內下降或往外下降

往內下降指的是由前輪帶領向下走；往外下降指的是抬起前輪，然後以後輪著地方式下降。這些高難度的技巧將在下一章裡說明。

長程急坡

雖然下坡駕馭是最有趣的，讓人在疾速時會更加分泌腎上腺素，但是如果有其他車手與你行經同一條路時，仍然要非常小心，同時也不要逞強。切記要戴上安全帽，並且穿上防護衣。千萬不要單獨行動，如果你衝撞跌倒了，還可以有人幫助你。

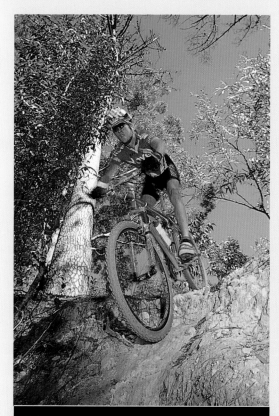

維持重心在後，可以讓你成功往外下降。

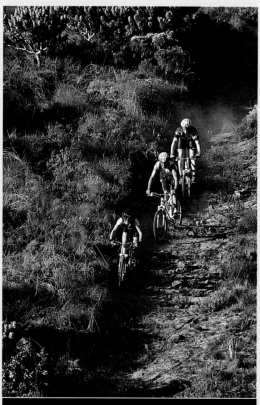

就像大部分的斜坡一樣，騎急坡也需要一些高難度的技巧，所以要非常小心。

泥濘地

除非你只想在旱季騎登山車，否則隨時隨地要做好會遇上泥濘路面的準備，這是無法改變而且必須忍耐的事實！無論是上山或下山，你可能會一再滑跤，所以扛著單車前進可能是唯一的選擇。泥土有時候會卡在車架上或是輪胎上，所以當你騎經可以通行的淺水處時，順勢將泥巴清洗乾淨，就能減緩這個問題。盡量不要在泥濘地上鎖緊煞車，因為這會使你失去與地面連接的牽引力。

騎在泥濘地中，登山車需要適度地調整，並且配有完整的裝備，車手也要懂得駕車技巧。

■選手必須在鏈條外塗上專為抵抗潮濕和泥濘而設計的潤滑油。

■選手必須選擇專為泥濘地面設計的輪胎，它可以與地面維持較大的摩擦力。

行經草地或其他植被區，意味著你必須不斷抵抗障礙物。這樣的路況險峻，考驗著車手的體能。

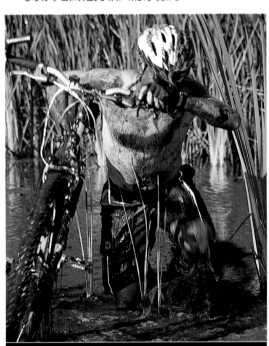

如果你時常行經泥濘地，最好考慮使用泥濘地專用的輪胎和鏈條潤滑油——但是若你跌進沼澤中，那就於無濟於事了。

■如果你使用的是卡式踏板，那麼就要徹底清潔，否則你的鞋子會無法順利卡進去或離開踏板。事實上有的車手將卡踏替換成標準型的平板踏板或是腳夾式踏板，還有人會使用內裝有夾子的平板式踏板。

■一台裝有碟煞的登山車，會明顯優於裝著傳統鼓式煞車或是V型煞車的登山車。

■防水鞋可以為足部保溫並維持乾燥，這在長途旅程中相當重要。

■除非下雨，否則不要穿著塑膠製的雨衣，應該選穿容易透氣的衣服。

■每一次騎乘完畢要徹底清洗登山車，尤其在途經泥濘地之後。

植被

途經厚層植被區，例如有大量落葉的林道或草地，會阻礙登山車前進。

你可能會為摩擦力不足所苦，所以行經這些路段要像行經泥濘地一樣謹慎小心。

轉彎

似乎每個人剛開始學習轉彎時都會遭遇困境,需要努力掙扎克服問題。然而,一旦掌握了生理與心理上的基本原則和要領後,你會驚訝地發現,無論轉得多快或多慢,都不會跌倒。

快轉

快速轉彎所需要的就是果決和勇氣。人們往往會有一種本能的反應:在轉彎處煞車!這是最先要改掉的習慣,因為轉彎的時候煞車不但會使磨擦力加大,煞車的力量也會把車子往上提,這樣一來會使車手更難掌控車子的行走路線。轉彎的秘訣就在於,進入彎道時,以一種你覺得舒服的速度前進,而不是煞車。你必須看準一條路線,並且一以貫之地騎下去——在轉彎處駛離了原本認定要走的路線是最糟糕的狀況。

快轉時穩定前進不要煞車。

在鬆軟路面轉彎

在鬆軟的路面轉彎和快轉沒什麼不同,若是車子與地面的磨擦力不足,就必須要更小心控制車子的平衡。轉彎時將內側的腳卡在踏板上不動,發揮像支架般的功能,讓身體呈現騎越野車的姿態,這樣一來當你失去摩擦力時,就可以避免碰撞受傷。以上所介紹的技巧都需要多加練習,才能夠在運用時充滿自信並且得心應手。

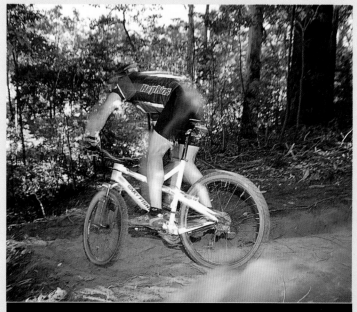

鬆軟路面較難控制,所以要特別注意技巧。

提升
冒險性

無論騎車的理由是什麼──競賽、娛樂、冒險或是純粹通勤，登山車的非公路賽絕不會讓你失望。享受自由與新體驗的樂趣，會使你更勇於挑戰，並且有能力征服險阻。

競賽項目

參加登山車競賽最重要的是愉悅的心情。車手有各式各樣刺激的競賽項目可以選擇，包括越野競賽、下坡競賽和雙人曲道賽，要從這些項目中做出選擇並不容易，可能要比你應付車子的問題還花時間。

越野競賽

越野競賽是最常見的，也吸引了最多的挑戰者參加。無論是孩童、初學者、一般愛好者或者是技藝高超的能手，都為之深深著迷。

繞圈賽

世界冠軍賽和奧運所依循的競賽模式就是繞圈賽，規則是要求車手針對特定的路線，完成規定圈數的環繞。比賽進行時，除了只能在規劃好的休息站上補充飲食，選手不能獲得其他協助。他們必須帶著所有可能用得上的修理工具或配備上路，以備不時之需。比賽開始到結束，不得替換車子和車輪。競賽過程中，選手可以騎著車、扛著車或是推車前進，同時必須全程戴上安全帽完成比賽。事實上，繞圈賽之所以會這麼受歡迎的其中一個主因是，沒有太多制式化的規定。

長途耐力賽

長途耐力賽的風行程度有漸漸超過繞圈賽的趨勢。有別於繞圈賽，長途耐力賽不只是沿著短程的場地繞圈，而是繞行更大範圍，或是設有起點與終點的長程路線。有些繞圈賽採用的規則在長途耐力賽被放寬了，舉例來說，選手可以在一個以上的定點獲得飲食的補充，競賽選手也可以彼此互相幫忙。到目前為止，長途耐力賽是業餘選手界和玩票性競賽選手界最流行的項目，因為那就是像一場自我挑戰的競賽。

上圖：越野賽是最受歡迎的項目之一。
右圖：極限攀岩賽是極高難度的比賽項目，只有少數的高手會參加。

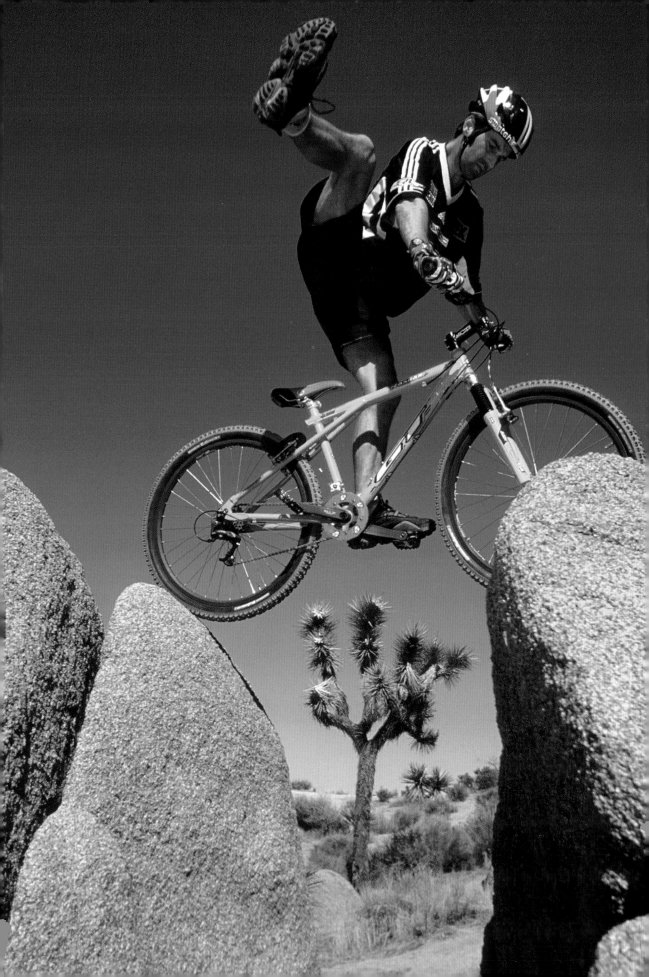

24小時團體或個人耐力賽

　　這個項目一年比一年風行,繞圈賽的標準規則都適用於這個項目,但是通常都是團體競賽的形式。團隊選手或單獨參賽的選手都盡可能在24小時之內繞行最多圈數,夜間可以使用燈火來照明,團隊可以自行規劃隊員的替換班表。

下坡賽

　　下坡賽可以定義為「計時賽」。參賽者必須依循規定的路線,由高海拔的起點往下騎到終點,這個項目難度較高,比較具有挑戰性。

計時賽

　　計時賽是下坡賽的傳統形式,由選手們完成全程所花費的時間來決定勝負。某些距離的比賽還允許選手騎兩次,並且採計較快的時間紀錄。資格賽結果決定正式比賽時選手們不同的起點,也就是說正式比賽時,在第一輪資格賽中較落後的選手可以在速度較快的選手前面出發。

雙人下坡淘汰賽

　　在這個下坡賽裡,選手兩兩成對相互比賽。每組有兩個人,兩人當中速度較慢的被淘汰,速度較快的又和另一組速度較快的選手組成一對,同樣的步驟持續下去,直到剩下兩位選手為止。淘汰賽進行到最後兩位時,勝利者就是從頭到尾都領先的選手,最後一輪速度較慢的那一位則是第二名。

雙人曲道賽

　　源自於美國越野車隊,這種比賽的路程較短,設有許多人造關卡,包括跳躍點、轉彎處,還有一連串的障礙門。每位選手都得選擇一條路線來走,而淘汰的機制和雙人淘汰賽是一樣的。

決鬥

　　這是雙人淘汰賽和雙人曲道賽的結合。開跑的時候選手從兩條不同的路線起步,經過第一個轉彎處後路線就合而為一,也是從這裡開始,比賽從雙人曲道賽形式轉成雙人淘汰賽形式。「決鬥」過程中沒有什麼特別規定,但選手不可以有身體上的接觸。

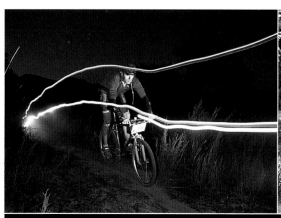

24小時賽事具有挑戰性也很有趣,但是在夜空下前進是頗具難度的。

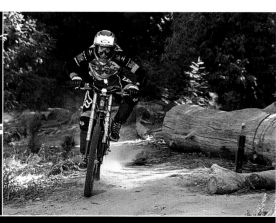

儘管下坡賽需要良好的控車技巧和勇氣,但是很少有其他競賽項目和它一樣受歡迎。

如何著陸

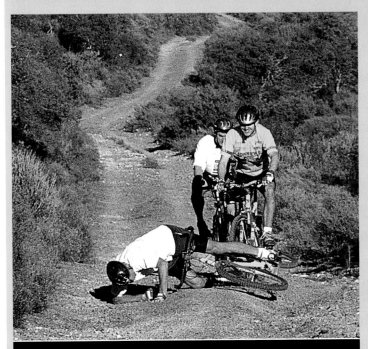

記住基本的要領就能減少嚴重傷害。

就可以降低傷害脫離險境。

姑且不論跌倒的疼痛和尷尬,如果你夠小心謹慎,似乎沒有理由會從車上摔落。如果你將以下的叮嚀謹記在心,大部分摔倒的情形和受傷都可以避免。

■快速止跌

想像你正前往峰頂,突然遇到嚴重顛簸的坡面,緊接而來的是布滿石礫的壕溝,如果這時候你位於山頂附近,而且因為騎太快而無法及時停車,最好趕快讓自己傾斜倒向路邊,(寧可帶著輕微的擦傷走開)也不要猛力衝向壕溝,造成更加嚴重的傷害。

■收起雙臂

雖然說起來比做起來容易,但是當你驚慌失措的時候,千萬記住不要為了避免跌倒,就想要伸出手臂來支撐,這樣很容易使手受傷。收起四肢,讓身體軀幹部位去承擔所有的撞擊,試著把身體縮成像球體一樣,這樣一來,

■順著衝力前進

不要為了避免跌落而用力掙扎,只要順著衝力往前行,直到沒有前進力為止。當你準備著陸時,順著路面前進直到車子自然停止。煞車只會使車子滑行進而磨損你的輪胎,而且必然會造成傷害。如果你正朝著懸崖或是陡峭的山坡滑去,那麼煞車就無可避免了,所以你必須趕快找到障礙物阻斷煞車造成的打滑,使車子停下來。

■讓單車承受撞擊

有些時候,不用特別出力,跟隨車子本身的力量往下走,會是一個不錯的方式,這樣一來可以緩和下坡時的衝擊。損壞的車子零件可以替換,但如果是車體的主要支架損壞,就無法挽救了!

■向後跳離單車

如果你正在斜坡上往下騎,而且眼看就要摔倒了,那麼不要猶豫,直接往後跳離車子。登山車最終會停止,而且少了你的重量,車子較不會損傷,同時你也可以避免嚴重碰撞而受傷。

■避免肩膀直接著地

肩膀著地會造成鎖骨斷裂,甚至更糟的情況。如果你發現自己將要撞上其他的障礙物,盡可能調整位置,向前一點或向後一點著地,避免肩膀直接碰撞。

進階技巧

衝撞跌倒是騎登山車必經的過程,就像塞車對機車騎士來說一樣稀鬆平常。每個人都會有跌倒的經驗,就算專業的高手也一樣。一旦你對這個事實有所體認,就會準備好心態面對挑戰,並且學習更多高難度的技巧。

兔跳步驟1:小心注意即將遇上的障礙物,然後保持適當速度騎過去。首先,必須先放輕鬆,然後彎曲四肢,呈現蹲伏的姿勢,這樣一來你就好像蜷曲縮在登山車上。

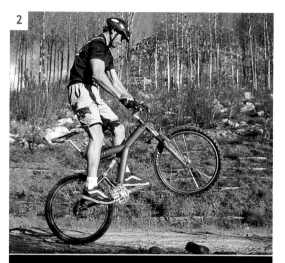

兔跳步驟2:在前輪碰到障礙物前(約距50公分時),將車子前頭下壓,然後用手臂和雙腿的瞬間爆發力,把車子猛力向前、向上提起,用力將車把往上拉。

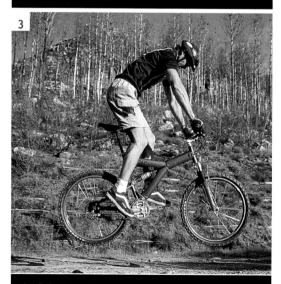

兔跳步驟3:等到前輪要騰空越過障礙物時,就準備施加扭轉力。伴隨雙腳的力量,將車把向上、向後拉(SPD卡式踏板這時候就派上用場了)。後輪應該要彈離開地面,然後跟隨前輪的路徑前進。

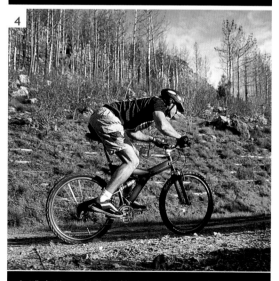

兔跳步驟4:前後調整重心,重心在前會下壓前輪;重心在後則會上拉前輪。這麼做的目的是希望先讓後輪著地,然後再讓前輪落地。

兔跳

　　雙輪跳，或稱為兔跳，可以幫助你征服障礙物，卻不會影響騎行時的速度和流暢度。這種彈跳方式是很必要的，尤其當你必須越過林道間的障礙物，卻沒有斜坡可以幫助你使力跳躍時。兔跳的概念相對來說比較簡單，秘訣就在於多練習。初學時可以嘗試越過較小的障礙物，當你的技巧和自信都成熟後，再挑戰大的障礙物。

後輪彈起跳躍

　　就像兔跳一樣，秘訣在於放輕鬆。開始要挑戰高難度技巧之前，先運用你覺得自己可以掌控得宜的跳躍技巧就好。

　　後輪彈起跳躍可以使你跳得很遠，類似於兔跳，以下將提供三個不同的步驟：靠近、跳躍和落地。

　　靠近 好好注視前方，你就可以跳得很好。當你要靠近時，放輕鬆，並且壓低身體呈現蹲踞姿勢，同時四肢彎曲。

　　跳躍 當你準備跳躍時，必須迅速地站起，因為當車子被提起的同時，車體會朝你的方向彈過來，這時候，再次彎曲你的手臂和雙腿，如此一來車子才能順勢彈起。同時，重心維持在後方，這樣車子才能朝你腹部的方向推進。當你連人帶車準備由空中降落時，再次將車體向外推，而雙臂和腿部同時維持微彎，這樣一來才能在落地時順勢將四肢收進來。

　　落地 落地可以再分成兩個步驟：車子降落和車手降落。雖然不可能每次都成功，但是盡可能讓後輪先著地，緊接著才是前輪。一旦兩個輪子都落地了，你的重量也就可以完全落在車子上頭了。運用四肢的伸展將身體的重量漸漸帶回車子上，然後你就完全著陸了！

後輪彈起跳躍：步驟1 靠近

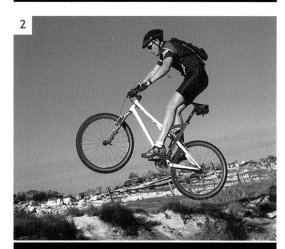

後輪彈起跳躍：步驟2 跳躍

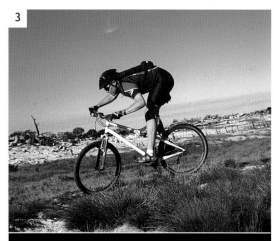

後輪彈起跳躍：步驟3 落地

爬坡

　　登山車，顧名思義就是在山上騎乘，因此騎上坡的經驗是一定會有的。除了體能狀況和充足的力氣以外，正確的技巧能夠大大幫助你征服山坡林道。為了能夠持續前進及上坡，必須掌握兩個關鍵的要素：驅動的力道和動作、摩擦力。力道和動作與施力的效果息息相關；摩擦力則是和技巧、輪胎種類、重心位置以及施加在輪胎上的壓力有關。

陡坡，鬆滑的石礫面，摩擦力不足

　　要在這些坡面穩定前進的秘訣是，在重心分配、姿勢、施力、腳踏方式，以及最適當的路線之間，找到完美的平衡點。

　　重心分配　多數選手都會傾向在陡坡或艱險的斜坡上站立，這樣的方式在堅硬的路面上可

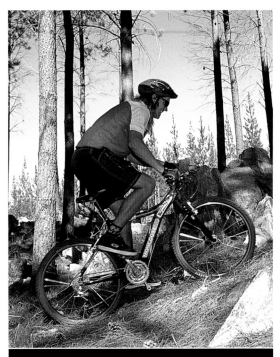

身體的姿勢、整體的控制，以及施力的恰當與否，都是征服競技斜坡的關鍵。

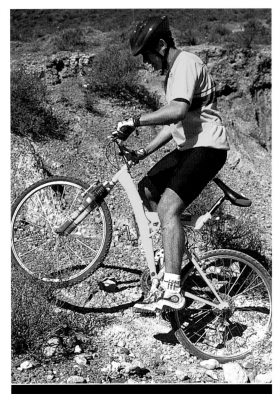

站立不動可能會導致失去摩擦力。

以加強摩擦力，很管用！但是在典型的非公路段上，截然不同的環境裡，這時技術就非常重要了！將你的重量往坐墊後方移動可以使重心落到後輪上，造成較大的摩擦力；然而不幸的是，這樣的動作也會抬起前輪，使駕馭變得困難，甚至有可能造成登山車翹起，往後倒；把重心前移可以讓前輪保持在地面上，但是如果是在鬆動的地面上，這會使後輪在原地打轉，讓你動彈不得！

　　姿勢　注意到上述的準則後，你仍然需要做一些小小的判斷，視路況需要，前後調整重心位置。為了達到最理想的重心分配，你可能會發現自己就坐落在坐墊前端尖凸處，這時候要注意一個小訣竅，如果你準備要將車把下拉時，記得將手肘壓低，低於車把握套的高度，雖然這個動作可能會不太舒服，但是可以幫助你使前輪保持在地面上。

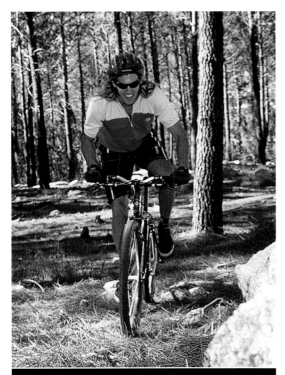

選定最佳路線，用熟練的經驗征服它！

施力與腳踏方式 為了使登山車向前挺進，你必須流暢而持續地施力，行成穩定的動能。如果太用力，你會失去摩擦力；用力太小，速度會變慢，甚至騎不動。若你猛力上下急速踩動腳踏，而不是保持流暢的圓圈循序踩著踏板，會使車輪在原地空轉，並且失去摩擦力。

競技上坡

所有用於陡坡的準則也適用於競技上坡，除了你選定的一條適合的路線以外。你必須小心地在岩石間、凹凸不平處，以及盤根錯節處中，選擇你要走的路線。掃視一下前方，在距離前輪有5公尺左右的路面上看好，然後選定一條最好的路線，並且依循前進。你必須要貫徹你所選擇的路線，即使到了最後一分鐘，也不要改變。

長途山坡

所有一般性原則在這裡都適用，同時根據路面的嚴峻程度以及坡度的不同，再做適當的調整。因為山坡可能會綿延好一段距離，因此穩定你的步伐，並且選擇適合長途攀爬的變速檔，都是非常重要的。為了征服多數山坡，你除了要有良好的體能外，還要孔武有力，並且具備攀爬技巧以及正確的態度。

剛開始你可能還無法征服很多山坡，但是只要多訓練，並且定期練習，很快就會大有進步。不需要一開始就太擔心太多，但經過較容易掌控的路段時，也要小心謹慎，在向下一個挑戰邁進前，按部就班就可以了！同時要記得，完成攀爬比擔心自己到底用掉多少時間來得重要多了！等到你能夠自信地征服多數山坡時，再來關注速度的問題。

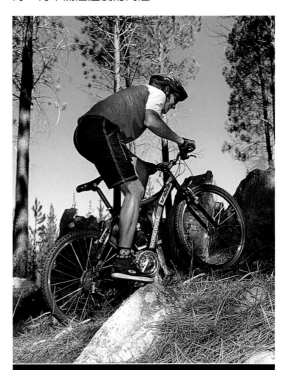

為了征服高難度的山坡，必須維持一定的摩擦力使登山車穩定前進，這時你的身體可能需要彎曲成各種姿勢。

在陡峭、鬆動的山坡面上,重新起步!

如果你身陷山坡的泥沙中,車輪原地空轉卻前後動彈不得時,要重新起步再前進是很困難的。你可能需要先下車,前進或後退一點,試圖找一個適當的位置重新起步。找一塊較平坦,或是有良好摩擦力的區域,例如岩礫地面,選擇不需要太用力但你仍然可以控制得宜的變速檔起步——太用力的檔速會讓你再次動彈不得。從你比較習慣使用的那一腳開始(通常是力量大的那一腳),然後按住剎車,就是現在!開始用力!然後慢慢把煞車放掉,在車子前進的瞬間,將另一腳放到踏板上,並且開始流暢地踩踏,持續推進直到你回到正確的路線上。另一個不錯的技巧是,一腳著地,傾斜地將車子拖離原地,然後當你回到正確的路線時再前進。

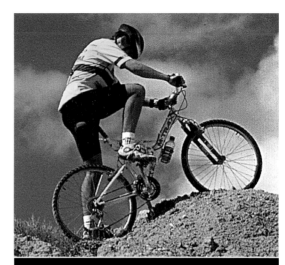

學習怎麼順暢地在陡坡上重新起步可以幫助你在旅程中維持一致的步伐。

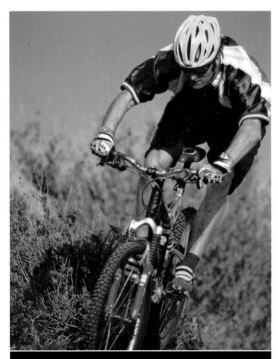

下坡的時候,控制車子需要技巧和強健有力的上半身。

下坡

身體放輕鬆,騎車的時候四肢挺直不只會使你搖晃,還會使登山車不斷彈跳。呈現蹲踞的姿勢,手肘和雙腿都輕微彎曲,讓臀部輕輕地坐在坐墊上,這樣可以讓你速度變快,同時騎得舒服,也容易控制車子。把重量保持在坐墊後方,可以讓車架有更多空間向前推進,也比較能夠承受顛簸造成的碰撞。此外,把坐墊調低約3到4公分,可以騰出更多空間以利機動性。最後,專心注意你選定的路線,而不是緊盯著路上的障礙物。

高速,短坡

在這種短坡上,一路到底的路線,通常都清晰可見。因此你應該一開始就選定一條一路到底都能夠都一覽無疑的路線。這麼做非常有效,因為如果路況允許,可以盡量騎快,也可以保持最強的衝力,這代表著車手可以維持充足的體能,也可以由始至終都保持在高速狀態。你的首要目標就是選定一條路線,終點多遠,路線就要隨著視線盡可能設遠一點,確定以後,就要一路貫徹到底。

長程下坡

在長程下坡路段,要技巧性地騎過相對容易駕馭的路面。在長程坡段上,你的視線不可能看到整個坡面,因此必須把眼前所見的景象視為一種「動態的窗戶」,專心注意前方的道路(大概是前方15公尺左右的距離,這距離完全取決於速度的快慢,或者依你的視線所及,能看多遠就看多遠),然後選定一條你想要的路線,將這條路線銘記在心,即使遇到不同種的路面,也要貫徹到底。這聽起來像是一件苦差事,但是只要練習一會兒後,很快就會習慣成自然了!騎經長程坡段時,你應該以自己能力所及能夠駕馭的步伐開始,不要一心想著要騎快或者挑戰高難度的節奏,否則精疲力竭反而會造成錯誤甚至意外──衝撞。

競技下坡

在還沒有事先對這種地勢及路況探查之前,千萬不要貿然騎快車,就像你為了要安全通過障礙物,也要熟悉一下障礙物分布的情形一樣。就算你已經很熟悉地勢及路況,也不要一下子就急著騎快,尤其是在不同的天候狀況下。一開始你應該先慢慢騎,做一些初步的探查,以避免發生一些棘手的意外。

專業的下坡賽選手通常會事先將路線走一遍,然後反覆練習通過每一個障礙物,直到他們找到最佳的騎行路線,並且能夠自信地走完全程為止。除了謹記上述的技巧和秘訣以外,事先將比賽路線的全程盡收眼底,並且將你所看到的景象影像化,在心中以地圖的方式默記,這也是一個不錯的方式。

當你要騎行競技下坡時,要記得穿上額外的保護裝備,像是下坡賽安全帽、全罩式手套、防護衣和防護褲(像是越野競技賽選手所穿的褲子)。

蜿蜒下坡

蜿蜒下坡是由一連串較短的下坡組成,而且一路上沒有相對的上坡路段,所以你必須控制好速度,小心應付迎面而來的U形道路,以及可能發生的種種不確定因素。最好用的技巧是畫下轉彎處與轉彎處之間的路線,以作為比賽後的參考。在轉彎處煞車是無論如何都要避免的,否則你可能會難以控制車子。此外,任意移動重心反而會使你容易被拋出車外。

如果是短坡的話,在抵達最底部之前就可以看到整個下坡路段,所以可以事先計畫好要走的路線,這樣一來可以同時儲存能量,一旦到了坡底要再向上時,就可以奮力一衝。

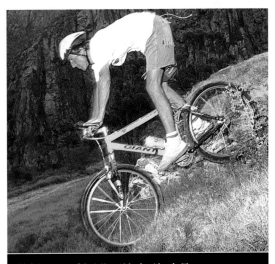

放輕鬆可以幫助你下坡時更加容易。

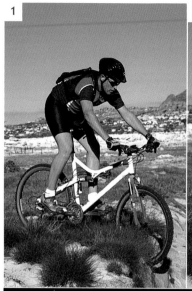

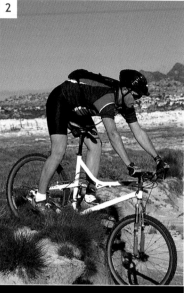

往內下降

下降就像是行經泥土地和上坡路段一樣,在登山車競賽裡都是無可避免的,所以判斷什麼時候要通過障礙物,什麼時候不要經過是很重要的。「往內下降」是從陡峭斜面下來的方式之一,只要盡可能將重心後移,讓輪子順著斜面邊緣滾下來。往內下降最好是用在夠斜的斜面上,所以前輪可以在下降的過程中,順暢地滾下來而不會卡在壕溝或是直立的障礙物裡。這種方式在非常陡急的下坡不適用。

往外下降

往外下降用於特別陡的下坡,通常是幾乎與地面垂直的坡面。

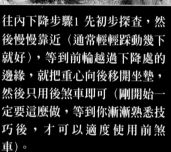

往內下降步驟1 先初步探查,然後慢慢靠近(通常輕輕踩動幾下就好),等到前輪越過下降處的邊緣,就把重心向後移開坐墊,然後只用後煞車即可(剛開始一定要這麼做,等到你漸漸熟悉技巧後,才可以適度使用前煞車)。

往內下降步驟2 一旦你開始下降,就伸展你的身體和四肢,並且使其微微彎曲,然後輕觸前煞車(要小心確認煞車沒有鎖住),維持重心在後可以增加摩擦力。等到你過了下降面,落到底部時,就可以把重心向坐墊方向往前移。

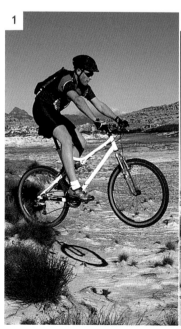

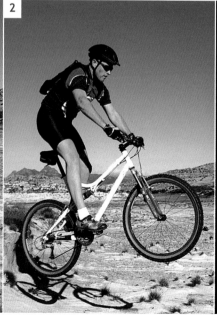

往外下降步驟1 當你靠近急降坡時,把重心向後移,除了要準備將車把向後拉起外,還要一鼓作氣,準備奮力一踩,才能一次就讓車子的前半部騰空躍起。

往外下降步驟2 速度一定要適中,如果騎得太慢,前輪會掉下去;如果騎得太快,你會連人帶車飛出去,然後不是以猛烈的撞擊落地,就是可能會跌倒甚至損壞車子(事先學習、精通駕馭車輪實在很重要)。

路面

　　了解不同路面的基本組成可以幫助你增進
信心，但是也要你實際出門騎行才有用。

大岩石與巨礫

　　遇到大岩石最好要盡可能避開，從旁邊繞
過。或者週邊的空間夠大，能夠允許你安全地
跳躍的話，就直接躍過岩石。如果在緩慢前進
的過程中遇到大石頭，你可以用一種特殊的技
巧騎過眼前的大石頭，就是以緩慢的速度靠近

障礙物（等你克服了眼前的障礙，隨時想要加
速都可以），然後再使用力量適中的變速檔躍過
（大約是中齒盤配上後頭的中間齒輪）。

小石礫

　　這種路面對所有的選手來說都是種挑戰，
因為石頭不像規律滾動的輪軸，使駕馭車子和
煞車都變得困難，所以你必須學會如何在這種
狀況下控制登山車。

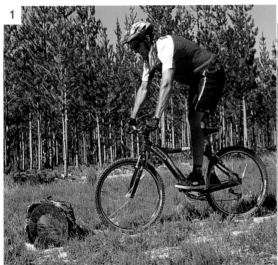

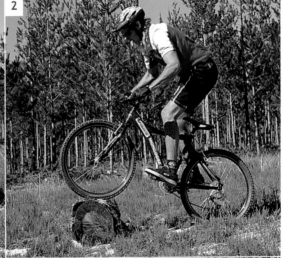

接近障礙物步驟1 在前輪碰到障礙物前，透過傳動
系統用力將車把往上拉，就像做前輪高舉，靠後輪
平衡的特技一樣。只有在前輪抬得夠高時，才能騎
上木頭或岩石。

接近障礙物步驟2 只要前輪安全的登上木頭，盡可
能的將你的重心往前移，如此才能保持前進，而且
後輪才能夠減少負荷（同時藉著移動身體來減輕重
量）。

接近障礙物步驟3 繼續踩動踏板，接著後輪會碰到
障礙物。因為幾乎你全部的重量都集中在前輪，再
加上有往前的衝力，後輪會爬上木頭同時滾上木頭
頂端。現在你可以將你的重心移回平常的位置了。

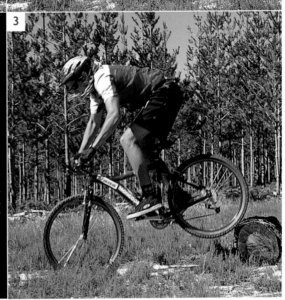

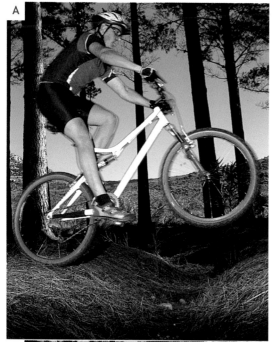

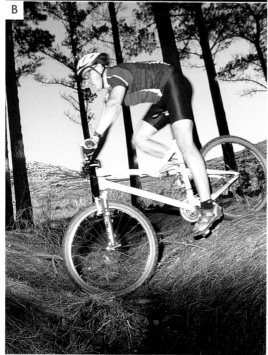

A 如果凹槽相對的比較窄，不深，只要連人帶車輕跳，即可越過。
B 要越過深而且寬的凹槽就需要一點技巧，多數是藉助身體重心的位置。

要記住途經石礫路面時，你無法像在一般平坦堅硬的地面上一樣控制登山車，因此必須學習如何在登山車上放鬆並且順勢前進，甚至像是完全駕馭掌控路線，而不單單只是騎著車前進而已。唯一一個有效的方法就是，你必須在前方的路線選擇一個定點，瞄準它，然後向它騎去，除此之外，你還要能夠輕鬆自如地調整重心，隨心所欲地將車子駛往不同方向。

你也必須改變煞車的習慣，在下坡路段時，必須將你的重心往後，如此後輪才能保持較好的摩擦力。不要太依賴前輪，尤其在轉角時；也不要為了加大摩擦力，施加過多不必要的壓力在前輪上，試著使用後煞車，少用前煞車。你必須確定煞車沒有被鎖住，否則一旦鬆動的石礫滾到輪下，車子可能會整個失控。

凹槽

盡量試著在跨越凹槽時保持平衡。陷入凹槽必然會使你跌倒，同時損壞車子。小凹槽可以輕易跳過（見41頁），但要越過大凹槽就需要不一樣的方式。如果凹槽夠寬，你可以在碰到的同時，將重心由前輪向後移，直接騎過去，同時將輪子往下推向凹槽，再漸漸地把重心往前帶，然後當輪子碰到凹槽的另一邊時，再猛然一拉，在你將重心往前移的同時，只需要持續踩動踏板。這個方法很類似於遇到大石頭或岩石時所採取的策略，唯一不同的是，在這個狀況下，將前輪引導向低下的凹槽，而不是凸起的障礙物。

因水流經過而形成的V型凹槽是最難克服的障礙之一。這些凹槽通常有50公分寬，最深的部份也有這麼深。你可以選擇揹起單車走過去，但此外還有許多方法可以幫助你。最好的選擇是抬起前輪越過凹槽，同時持續踩踏，直到你出了凹槽為止。

如果你被困在又深又寬的凹槽裡，找一個邊邊不是那麼陡峭的位置，然後從這個點騎出來。你也可以使用路邊兔跳的方式跳騎出來（見40、41頁），但是如果這個凹槽實在太深了，那麼就慢慢減速，停車，然後爬出來吧！

沙

障礙沙坑可能讓人膽顫心驚，但是技巧同樣類似於騎經過鬆動的石頭路面。這時候控車會變得沒什麼效率，因為前輪會陷入沙坑中，使你動彈不得。正確的方法如下：

■ 靠近沙地時速度越快越好，保持重心在後，然後朝著標的的方向前進。

■ 順暢有力地踩踏，保持一定的速度。騎行厚層鬆動的沙地就像衝浪一樣，只要順勢前進就好。有一個訣竅是走先前的汽車或登山車所走過的路線，因為路面一再被車子擠壓，

會變得堅硬而容易行走。

樹根

樹根是多數車手的罩門，尤其當你行經滿地盤根錯節的斜坡時，一定會跌倒。如果碰上潮溼泥濘的樹根，狀況就更糟了！通行的方法不是揹著車子走過，就是抬起前輪，然後重心向前，讓後輪滾過樹根。切記不要對傳動系統施力過多，否則會使摩擦力消失。

木頭

行經木頭的方式和處理大岩石的方法一樣，唯一的差別在於，後輪碰到木頭之前，前輪已經往外下降到木頭的另一邊。在這個階段當中要小心，不要讓重心落到太前面。遇到小木頭時，可以兔跳方式躍過（見第40、41頁）。

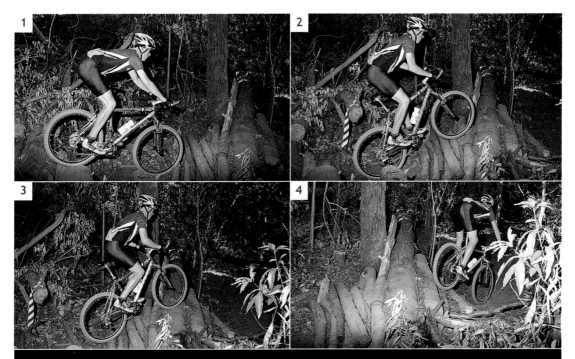

騎經一大片木頭遍佈的路面是高難度的挑戰，最好先從小的挑戰開始練起，隨著技巧和能力提昇，可以逐漸將障礙物的困難度提高。

涉水是很刺激的,當然也很清涼。但是你必須小心水中潛藏的石礫。如果涉水的頻率很高,要記得常常保養車子。

好的轉彎技巧可以幫助你快速轉彎,而不會跌倒。

涉水

雖然衝入水面很令人興奮,但最好還是小心謹慎為妙!即使你覺得自己深諳涉水的技巧,還是應該事先確認水深不深,或者水面下是不是藏有暗礁或深洞。若你不熟悉涉水的技巧,或是很久沒有試過涉水障礙了,最好騎慢一點,甚至應該背起單車,徒步走過。正如著名的瑞士籍下坡賽選手艾伯特伊頓(Albert Iten)所說:「因為浸泡在水和泥土中,會影響車子的行進速度和煞車,同時也對車子本身不好,所以最好扛著登山車涉水而過,反正浸濕的雙腳遲早都會乾。」然而,如果你有足夠的自信能安然越過水面,那就往前衝吧!但是要記住讓重心保持在後頭。

轉彎

即便是有經驗的選手也會在泥土路面或林道轉角處失控,甚至可能衝撞跌倒。轉彎處轉彎可以分成三個階段:入口、轉彎處、出口。同時,你必須注意速度適中、路面狀況以及坐在恰當的位置上。

評估情況

有時候你要載車;有時候車要載你。路況不同,你會做出不同的決定。

■不要在離家遙遠或危險的區域嘗試新的特技。

■單獨行動的時候不要嘗試高難度的技巧。盡量與朋友同行,萬一受傷了還可以相互照應,或者可以彼此切磋技巧。

■盡量不要正面與障礙物交鋒,除非你夠有自信,而且也事先練習過。

■ 最重要的是,放手認真去學習吧!

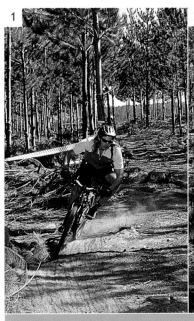

■轉彎入口 當接近彎道時，試著仔細地看出周遭地形，自己應該判斷在能夠駕馭的最快速度中，要選擇在最好的行進路線與路面條件下前進。

進入彎道時，以我們能控制的速度去征服這個彎道，當然，寧可慢速前進也不要快速騎行，在轉角煞車是你能做的做壞打算，所以盡量保持放鬆狀態，同時調整最適當的平衡狀態。

■ 轉彎處 遇到轉角，自己應該要有心理準備，而且必須以正確的速度行進。當開始轉彎時，記得把重心往前以及往外放，試著讓自己的重心落在前輪的花轂以及曲柄之間的某個點上。此時當你往下看，應該是要看到前輪的外側，而此側面正是面對著轉角這邊。你甚至能放低膝蓋，就像越野機車賽的姿勢一樣。如果轉角彎度不是很大，而且有充足的範圍，你甚至也能試著多踩幾圈腳踏來加快些速度。一些選手偏愛把外側的踏板朝下並且放較多

重量在上面，因此就放比較少的重量在坐墊上，這樣做是更能輕鬆騎行，並能維持高度，但是可能影響平衡，此時壓下內側車把就能提高前輪的附著力。在難度高的下坡賽中，選手通常都會讓踏板保持在同樣高度上，這能幫助保持平衡，同時為跑離轉角衝刺做準備。

如果必須使用煞車，一定要避免使用前煞車，因為這樣可能危及平衡並且導致車胎磨損。選手可以暫時性地使用後煞車，在後輪滑行時，一瞬間的煞車是能有固定車輛的功能。不過，還是要提醒車手，如果是在騎車休閒時，不要使用這項技巧，因為這樣會損壞輪胎，而且這種騎行方式在下雨時也是非常危險的動作！在競賽場合而且是你能掌控的環境中，再好好善用它吧！

■轉彎出口 如果是採取慢速度前進時，這將是可以加快速度的好機會；或如果已採取適當速度轉彎時，這更是個加快速度的良

機。當轉角快結束時而身體也開始打直，就可以開始釋放更多力量踩踏板。而當你完全離開這彎道時，身體也將自然地往前伸直。

轉彎後衝刺將會讓你超越其他車手，並且在高速中回到直線前進；但這時若不特別衝刺，只是隨著車子的速度前進，也是聰明的選擇，因為能夠享受到寶貴歇息的片刻！

健身與維持體態

首先，了解自行車是一種綜合的運動是很重要的！要從事自行車運動的先決條件是能夠具備良好的洞察力，以及對技術的鑑識力，尤其是運動訓練方面的基本概念，更明確地說，車手必須認知到自行車是一門耐力的學問。此外，自行車是一種需要相當體力的運動，它可以劃分為幾種不同的種類：計時賽、公路賽、下坡賽、越野賽等等。而訓練的要素如：營養和補給、心律訓練，以及最重要的決心與目標

騎登山車的樂趣

騎登山車時，如何玩得有趣又有計畫，可參考下列幾點：

G 在過程中先設定好預定目標（goal）。

A 目標設定後，要有實際行動（action），才能提升正確與積極的態度進而邁向成功。

M 具行動力的計劃才能使你充滿強勁的動力（motivation），在整個挑戰過程中，一以貫之。在企圖心的驅使下，你會在心裡想像成功，並不斷告訴自己一定會成功，進而達成目標。記住，要正面思考！但是不要忘記，在成功之前仍然有一大段難艱的路要走。

E 享受（enjoy）挑戰很重要，要保持愉悅才能使旅程更輕鬆。

S 如果可以遵循以上各點，就可以擁有很多成功（success）的經驗，讓你能夠在輝煌的訓練日誌裡記上一筆，也可以在賽後的慶功宴中，與同好們交換許多令人印象深刻的經驗和自己的英勇事蹟！

設定，這些都是車手能成功之重要關鍵因素。在這些地方若能更加注意小心，可以幫助初學者或是進階級車手在賽前有更充足的準備，同時在騎行的旅程中添加歡樂。

公路車一直以來都是車界的先鋒，但是在過去10到15年間，我們看見了登山車快速嶄露頭角，許多職業的公路車選手也開始轉而騎登山車，同時也將登山車帶進了科學訓練中。現在，很多有經驗的登山車手都是職業選手，同時也以本身的訓練以及賽前準備為傲，這不但讓新手或是中級登山車手可以用最正確的方式來學習登山車領域的知識，當然，對整體登山車族也有很大的影響力。我們生活在科技日新月異的年代，包羅萬象的科學設備對我們大有助益，例如：心律監測器，以及許多合法而且能提升效能的產品等等，這都是我們樂見的。此章節主要在探討登山車手成功的基本要訣，無論是對初學者或是進階車手而言，都很受用！

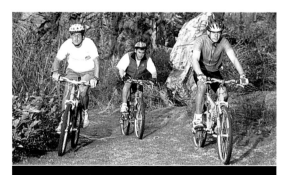

上圖：登山車手必須幫助其他車手完成騎車練習，這同時也能協助彼此一同達成預先設好的目標。

右圖：要確認所設定的目標是可以達成的，因為假使無法做到，那最終將會失去熱忱。

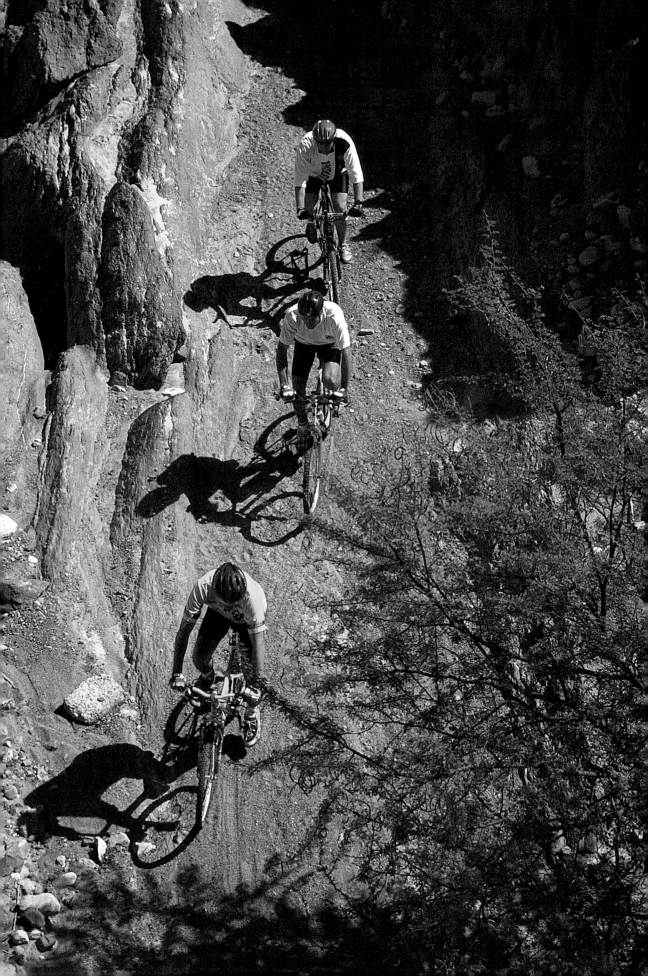

確認你所設定的目標是確實可行的，若無法達成，就得重新設定。

目標設定

目的地定位或目標設定對運動員和登山車手來說是很重要。預先設定好目標才會使你有達到成功的欲望，無論是初學者還是進階車手，先決定好想要達成的目標是絕對必要的。

目標設定如同訂立契約和協定一般，一旦確定就要確實遵守。靠著持續的行動力和努力，便可以相信成功和喜悅是唾手可得的。而目標的設定能讓車手規劃方向，決定旅程路線。由車手自己來決定想走的路，可以讓車手自己找到成功的方法，然而在此同時，標準的拿捏也是很重要的 。

■**個人目標** 車手必需依據個人需要來設定目標。例如特別喜歡下坡賽項目，但是卻因為大多數的人都挑戰越野賽，而自己也照這個標準來設定目標，那麼結果就將會失敗或遇到挫折。

■**具成長性** 目標必須有系統並不斷地提升，最簡單的方法就是確認是否能完成。將目標劃分成短期（六個月）、中期（六到十二個月）和長期（終極）目標進行。

■**可達成** 若目標無法達成，那這個目標就沒有用了。要記得設定一個可達成的目標，才能帶來成功。

■**實際** 標準就是設定的目標必須能夠達成。假如目標太不切實際，就注定會失敗；太簡單或太困難的目標都會導致挫折。

■**可調整** 倘若受傷、生病了或是目標太容易就完成，就必須重新調整及設定。

■**有彈性** 也許你發現了可以快速達成目標的方法，但這並不在原訂計劃中，此時，你必須評估狀況來做選擇，長遠來看，也許多花一些時間好好調整，反而有助達到整體計畫目標。

■**愉快** 整個過程必須是愉快的。享受追求與挑戰的樂趣，就會產生督促你向前的動力。

訓練的藝術

成功有時候是偶然的；而一連串的成功就並非如此，它來自是周延計畫和努力訓練的成果。

不像騎公路車，除了專心騎行以外，沒有其他事情好做；登山車就不同了！有三種容易造成分心的情況：風景、同伴和奇特地形。就因為如此，登山車手常常無法自拔地分心，而忘記了訓練的最基本要求——專心騎車。

另一方面，耐力訓練真是一門學問，無論是哪個階段的車手，為了完成每一場比賽，享受終點線的榮耀，都需要有嚴格紮實的訓練。

基本訓練原則

■**車輛的組裝** 要進行或參加某項運動時（下坡賽或是越野賽），先確認車輛組裝無誤，不正確的組裝車輛或是技術上的小失誤，都會造成初學者甚至是天才型選手浪費許多寶貴的體力。

■**超負荷訓練原則** 秉持漸增性體能超載負荷的原則。增強體能負荷量，無論就強度或持續週期而言，以每星期增加10%的原則為準。舉例來說，如果你是一個初學者，以較小的施力強度（大約60%的體力），從每週騎乘三次開始（大約30分鐘），逐漸增加騎乘的時間和力量強度，每個禮拜增加10%。（參見58頁的心律訓練）

■**特別訓練** 為了擁有登山車運動所需要的強健體魄，你必需實際練習騎登山車；如果只是單單用跑跑步來做訓練，不會有太大助益。許多登山車手會安排其他的運動來做為額外的訓練，但是這些額外的訓練是在正規訓練之後補充的。因此為了成為一位優秀的登山車手，非公路騎乘練習是必要的。另一方面，公路訓練也可以幫助登山車手健身，同時增進駕車技術。如果是初學者，一個禮拜只有三次練習的時間，那就專注在登山車練習上吧！

■**基礎（有氧）訓練** 訓練如同蓋房子，在蓋房子之前必須有個良好的地基，房子才能穩固。有良好的體能基礎，對簡單的訓練就易如反掌，也能面對更高階的訓練課程。

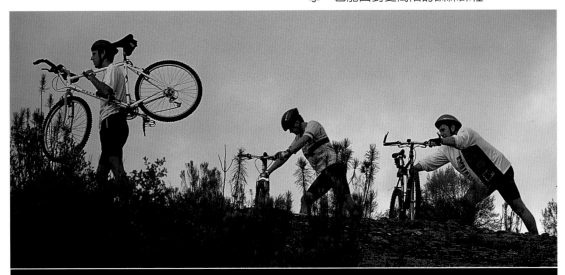

成功的訓練計畫必須要有規律性，也就是在騎行登山車的同時，能夠帶動腿部及上半身肌肉的規律伸展。

按部就班，照表操課

■基礎發展階段
（3週至3個月）

入門車手可透過三週或是三週以上的初級騎車訓練（達到百分之七十的最高心跳率），來為這一個賽季打好基礎。

■增強階段
（2週至2個月）

在這個階段，車手要增強力量。車手也可以進行其他方式來做力量的訓練，例如舉重和上健身房，而特定的力量訓練則必須透過騎車來完成。車手可騎坡面較多的地區，或甚至是單腳騎車（在同一時間僅用一隻腳踩踏板）。這個階段的主要目的是強化身體，也是讓你在賽事中能有「力道」上坡、下坡或是越過山坡的第一步。力量是透過力道與速度的結合。

■超載訓練或是專項特別訓練階段
（2週至2個月）

這個階段需要注意許多原則，否則車手們可能因為太賣力騎車，而將簡單的訓練課程當成中級的訓練課程了！要記住「騎得多」或「拚命騎」都不見得比較好。如果正進行簡單的課程，就繼續維持原來的方式，才能為後續難度高的課程養精蓄銳作準備。這個階段也許是最持久也最刺激的一個階段，車手們會積極的去超越自己的體能，讓自己準備好來勝任強而有力的訓練課程，為投入大型比賽作準備。儘管在這個階段依然必須持續穩定地訓練力道，但請減少百分之十五的強度。對登山車手而言，他們應該努力建立的動態穩定度來自於：速度（長時間快速踩踏的能力）和力量（無論在必須急起直追或是努力拉大與後方選手差距的激烈賽事中，結合速度與力道）的維持。這些會讓比賽變得更加刺激！

■養精蓄銳，迎向巔峰
（2週至4週）

這個時期的訓練通常是最令人挫敗的，因為你必須一週減少百分之十的訓練量，來準備本季中最主要的比賽。你可能會發現自己有所退步，而且常常覺得喪失了之前辛苦所鍛鍊出的體能狀態。但如果正確地養精蓄銳，經過這些必要的休息，你就會發現自己在比賽當天會呈現出巔峰狀態。在養精蓄銳的過程中，訓練依然要繼續，但是你會發現，為了完成高品質的騎行之旅，你正處於醞釀潛能的最佳狀態。先前為這個比賽盛事所做的努力，也都會派上用場！

■恢復階段
（2週至1或2個月）

這個階段很重要，因為你要讓自己的身體從競賽中、賽季裡恢復過來，而且要減少訓練量。放個假吧！讓自己充電一下，並為下一個賽季做準備！

為了有個健壯的身體，車手在此階段必須持續接受超負荷訓練。若登山車手的心肺耐力不足，體能狀況可能就只能允許他們參與短程的賽事。車手擁有越強健的體能基礎，就能夠在越長程的賽事中保持最佳狀態。

■**預定的訓練階段** 確認在這賽季中對自己最重要的比賽。人類體能狀況大約能在一年之中達到顛峰三到四次，心中有此先見之後，次要或較簡單的比賽就會更容易達成，接下去的訓練計畫就可以為重要的大型賽事或參賽項目作規劃。

■**休息** 休息是權利，而不是特權。一旦已經決定將參加哪些比賽，下一步就是要有計畫性的來規劃休息天數，或者是做有助於比賽的特別訓練。身體活動約21到26天為一個循環，之後便需要短暫或是超過一個星期的休息。如果持續消耗體能而沒有計劃性的休息，將會過度消耗體能進而精疲力竭，得到反效果。

■**每週和每個月循環訓練**

如之前所提，有21至26天為一期的週期訓練，或是7天為一期的週期訓練，這些都有助於訓練計劃的擬定。

請你跟我這樣做

月循環

- ■第一週（七天）介紹超載訓練和維持
- ■第二週　　　　超載訓練
- ■第三週　　　　休息和恢復體力

週循環

訓練週

- ■第一天　　完全休息或是動態休息（最多達到最大心跳率65-70%）
- ■第二天　　輕鬆騎（最多達到最大心跳率70%）
- ■第三天　　增加強度及耐力
- ■第四天　　輕鬆騎（最多達到最大心跳率75%）
- ■第五天　　中等強度訓練（最多達到最大心跳率80%）或是計時練習
- ■第六天　　輕鬆騎或休息
- ■第七天　　中等強度訓練或是長距離低強度騎乘練習

恢復週

- ■第一天　　30至60分鐘，從中等強度訓練到高強度訓練（最多達到最大心跳率85%）
- ■第二天　　60分鐘，輕鬆騎（最多達到最大心跳率75%）
- ■第三天　　完全休息或是動態休息
- ■第四天　　休息
- ■第五天　　30至90分鐘，輕鬆騎（最多達到最大心跳率70%）
- ■第六天　　30至60分鐘，輕鬆騎（最多達到最大心跳率70%）
- ■第七天　　比賽，了解比賽相關事宜

心律監測器

　　心律監測器為訓練和比賽帶來了革命性的作用,所以必須了解如何使用心律監測器。

缺點

　　許多的問題產生都來自於人為的錯誤和缺少教育訓練,以及登山車手的不正確使用。

■ **自己想要什麼?** 必須知道自己要從心律監測器中得到的是什麼,雖然每一個心律監測器都可以給你相關資料,但是身體反應顯示在每一個監測器的結果卻不盡相同。換句話說,也許你得到的資料比你需要的來得太多或是太少。

■ **閱讀使用手冊!** 過去購買這個配備的使用者中,大約80%的使用者不會閱讀使用手冊。

■ **了解自己的訓練等級** 如果沒有了解訓練的強度或是百分比,將會過度訓練或是訓練不足,所以務必清楚地了解自己的最大心跳率和靜態心跳率。然而,一般人理論上的最大心跳率還是不足的,因為這是路跑者的標準,競賽型的車手光靠這樣的心跳率來比賽是不夠的。由於心律會隨著訓練而改變,所以應該每兩個月測量一次最大心跳率,同時你也必須每天記錄靜態心跳率,以方便使用Karvonen方程式計算:

最大心跳率－(安靜心跳率×%)＋安靜心跳率

　　你訓練所應達到的心跳率就等於:最大心跳率減去安靜心跳率與訓練強度百分比相乘的結果,再加上安靜心跳率。

■ **持續使用** 持續地使用心率監測器,因為這有助於訓練。

■ **何時使用** 把監測器顯示的生理反應當作分析參考用,但在比賽時卻不一定是絕對準確的,因為心律會隨著比賽狀況的不同而有所改變,就像是剛開始比賽時,如果你有做出攻擊脫序的舉動,監測器會誤以為你正用盡所有力氣在騎乘,然而一旦比賽的狀況自然地趨緩下來,心跳率就下降了。

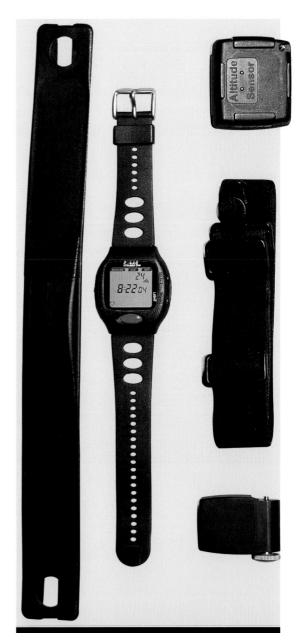

心率監測器為車手的訓練帶來了巨大的變革,而且也是個好幫手,但是若是不懂得如何使用,就等於沒有任何作用,所以若是不明瞭使用方法,可以向專業人士請教。

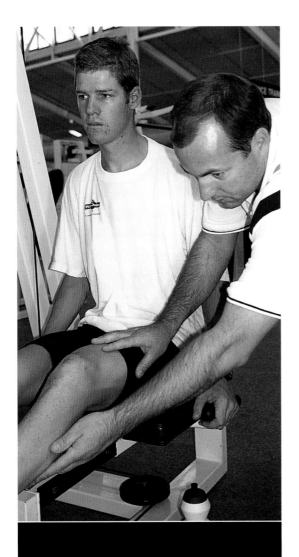

優點

- **測試穩定度** 使用心律監測器可以讓訓練進行更順利。決定訓練等級，如此一來，可以在輕鬆的日子放鬆，在難熬的日子接受挑戰。

- **個人教練** 心率監測器簡化了訓練課程，同時亦扮演著個人專屬教練的角色。憑藉著有效的訓練及簡明的記錄，你可以選擇最適合自己的訓練及挑戰。

- **精準度** 心率監測器的資料與實際訓練和比賽時的狀況相差不遠，同時能夠提供精確的數據資料。

- **科學訓練** 心率監測器運用了科學方法偵測並得到數值。

- **訓練中的變化** 心率監測器用心跳率來決定車手間隔多久應該休息，可以為乏味的訓練帶來一些變化，同時保有車手的興趣。

- **回應** 心率監測器可以回報每天的訓練體能狀況，雖然它可以使訓練更加完善，但不能一味依賴機器，而忽略自己的直覺，因為比賽需要依靠個人經驗而定，因此心率監測器僅可以當做參考的指標。

有用的小技巧

- 與朋友相約一個禮拜外出騎車一次，這樣做不但能增進騎車技巧，同時也可以相互學習。有些團體或協會提供一些障礙物訓練，如練習跳躍、著陸、轉彎、定點跳和平衡。不要低估「玩車」的效用，試著讓它成為訓練計劃中的一部份。如果有足夠的時間和金錢，可以參加越野障礙賽，提升非公路騎乘的技巧。對越野賽而言，健身是必須的；對下坡賽而言，健身和進階技巧就是必要的。

- 為什麼許多練習用的自行車會被放置在地下室、車庫而被束之高閣呢？因為練習用的自行車只能單獨騎，不會有良好的學習回饋。假如有志同道合的夥伴，你一定會越騎越起勁，並且持續地騎下去！所以參加當地的自行車協會，認識志同道合的車友，不失為一個持續運動的好方法。

- 不要拿出差或加班當作藉口而減少騎車的時間，如果有時間，可以每週都練習，只要規律而持續就可以：花少少的時間，每天騎車通勤就不失為一個好方法。騎車是一種生活品味！

加強訓練

　　研究顯示健身房的重量訓練可以進一步提升登山車手的體能狀況，加強訓練的第一個目標是補充非公路訓練之不足。阻力訓練或重量訓練必須特殊性的針對個人以及不同比賽的需要及目標來進行，所以並不會特別地對騎車訓練期產生影響。

迴轉訓練（Spinning）

　　迴轉訓練是以腳部每分鐘100轉的迴轉進行，最初起源於美國，但是最早在南非形成一項團體運動。飛輪有氧是在有氧教室中，將腳

迴轉訓練可以讓你專注在身體某個部位的運動，而不會分心。

踏車架高固定，車手進行迴轉訓練可以補足登山車訓練的不足。（飛輪有氧是一種室內的運動，追求訓練時的穩定、一致性，更能夠鍛鍊人體有氧系統的超負荷，同時提高踩踏速度和力量。）然而，除非車手一直進行低力量強度騎行訓練，否則單單只進行有氧訓練仍有其侷限性。

在家健身

　　只有當重量訓練超過所有的肌肉纖維承受度，這訓練才是成功的，重量訓練與抗力訓練可以搭配進行。

　　使肌肉負荷超載的當下可以增加力量強度訓練，但前提是必需在有限度的狀況下。對於進階登山車手而言，可以在「增強階段」每週上健身房二到三次；在「特別訓練階段」每週上健身房約一到二次；而從「養精蓄銳期」開始，一直到比賽前兩個禮拜內要停止使用健身房器材。

闊背肌
肱三頭肌
胸肌
二頭肌
腹肌
斜肌
前臂
下背部
臀大肌
肱四頭肌
腿筋
腓腸肌
比目魚肌
跟腱
脛骨肌

上半身的肌肉也可以在家健身訓練

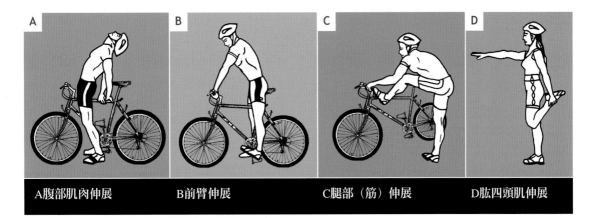

A腹部肌肉伸展　　　　　B前臂伸展　　　　　C腿部（筋）伸展　　　　D肱四頭肌伸展

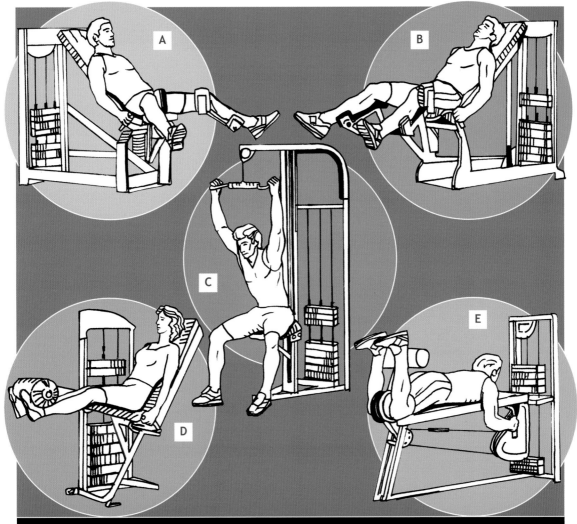

拐腿機器將運動腿內部的肌肉（如A）和外部的肌肉（如B）；使用拉重量動作（如C）將幫助發展雙頭肌和三頭肌；腿部延展機器將運動肱四頭肌（如D），而腿捲曲機器將協助發展腿筋。

進階者強度課程訓練

　　無論是初學者或是進階者首先都要了解自我的體能狀況，才能利用基本的知識去規劃個人的健身計劃。每個車手都有各自體能上的優缺點，所以就算依循別人的訓練模式，訓練完成後，也不代表自己體力可以達到與別人同等的境界。設定個人的目標，同時在比賽準備期間要做好充足的準備訓練。

伸展

　　隨著選手的年齡漸長（25歲或是大於25歲），肌肉會逐漸失去彈性，但是有規律的伸展，可以幫助延緩肌肉失去彈性，減少傷害的產生。在某些部位，如下背部（腰）、臀部（臀肌）、腿筋的伸展都很重要，因為在騎車時，膝蓋會以30度左右的姿勢彎曲，如果沒有規律的伸展，這些部位的肌肉都會漸漸失去彈性。每次的局部伸展大約10-20秒。為了維持彈性，最好每個禮拜伸展45-60分鐘，每一個伸展動作約維持60秒。當肌肉愈來愈有彈性時，試著將每次的伸展增加20秒。

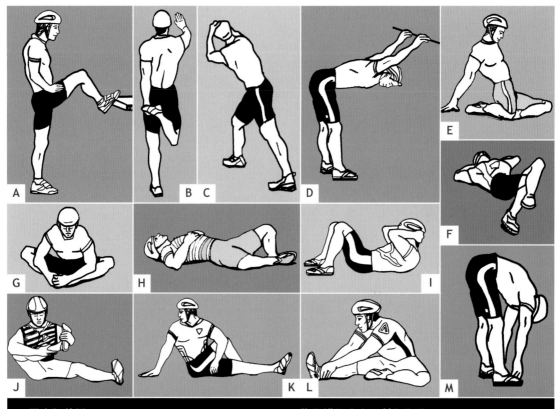

A 臀大肌伸展
B 肱四頭肌伸展
C 小腿筋伸展
D 三角肌和肱三頭肌伸展
E 臀大肌伸展
F 胸部肌肉，臀肌和斜腹部的肌肉
G 腹股溝肌肉和內轉肌肌肉
H 腹股溝肌肉和內轉肌肌肉
I 脖子，背部和腹部的肌肉
J 臀部肌肉
K 臀部肌肉
L 腿筋肌肉和背部肌肉
M 腿筋肌肉和小腿肌肉

營養攝取

騎腳踏車需要持久和穩定的體力，特別對於長距離的路程來說，更需要足夠的體力。在長時間的騎行中，車手需要將熱能轉換為體力，才能持續前進，所以食物和水是維持體力的重要來源。

試著多攝取未精練的食物，取代精練的食物，如：多吃雜糧麵包，少吃白麵包，多吃烤馬鈴薯，少吃炸馬鈴薯。許多食物都添加防腐劑及色素，攝取這些食物都會影響體力。

多吃地面上生長的食物，如水果及蔬菜等，蔬果含有相當豐富的抗氧化劑，如維他命C、E，BETA胡蘿蔔素、維他命B6、12和硒等，抗氧化劑可以幫助身體解毒。在運動和消化的過程中會產生妨礙身體功能的自由基，加速身體的老化，所以適當的補充抗氧化劑是很重要的。

每天喝八到十四杯的水。

蛋白質的攝取來源：豬、牛、羊肉類、魚和雞肉。

水

人體的70%都是由水所組成的，水可以幫助人體排毒。因此，登山車手應該盡可能攝取大量的水分（大約一天八到十四杯），並且避免喝含氣泡及咖啡因的飲料，以免造成某些營養吸收不良。

蛋白質

我們需要蛋白質來補充人體所需的23種胺基酸，胺基酸的作用在於幫助運動後細胞的修補及恢復。肉類、雞肉、魚類、豆類、穀類等都含有胺基酸，特別是含有人體無法自行製造的六種必需胺基酸。

熱量

最近的研究指出如果身體規律地攝取植物和蔬菜熱量（脂肪），可以提供最佳的體力來源。（動物脂肪含過多的膽固醇，不是很好的攝取來源）。大部份的人採取60—30—30的飲食法，60%是碳水化合物、30%蛋白質、30%脂肪。

運動時可攜帶的食物

在運動中，需要攜帶含有電解質及碳水化合物的飲料。仔細閱讀產品包裝，確認其中是否含有所需的營養成份。香蕉和水果蛋糕是車手快速補充體力的最佳營養食品。

許多產品宣稱能夠提升體力，但是提升體力最重要的是要攝取完整的營養，而不僅僅是依賴產品。多攝取綜合維他命和綜合礦物質，同時請教自己的健身教練和營養師，才是正確提升體力的方法。

根莖蔬菜類可提供熱量來源。

保養

登山車

登山車是一台複雜,但卻簡單而有效能的交通工具,其零件具有可以承載壓力的設計。然而,幾乎可以確定的是有些因素造成登山車故障,而這些故障的原因是可以預防的。如果能使用正確的方法與一些基本知識的話,這些故障是很容易解決的。

清潔工具

保持登山車清潔,並且避免使用不當所造成不必要的磨損,以下是所需工具:

■乾淨的水一桶。

■熱的肥皂水一桶(請使用家庭清潔劑,像是洗衣粉或是洗碗精)。

■去油污劑(請選擇較不易污染環境的植物性柑橘溶劑或是石蠟、煤油)。

■刷子種類(一隻長細的刷子可以伸入較窄小的地方;大型的軟毛鬃刷可以清潔車架;硬鬃刷可以清潔輪輞及輪胎;牙刷則較方便深入角落及裂縫處)。

■軟的乾布(用來擦亮及擦乾腳踏車)。

■自動鏈條式清潔劑(非必要的工具,但能讓清潔過程更為方便)。

清潔方法

■將登山車放在車後架上並用吊帶把登山車吊起。

■用一桶乾淨的水沖洗或是輕按水管來清洗腳踏車的塵垢。保持噴水方式清洗可避免過大水力經過軸承的密封處。

■拆解前後輪並分開清洗。

■用去油污劑來溶解舊油漬,並潤滑扣鏈齒輪、鏈孔、鏈條及齒盤。

■使用較溫和的肥皂水由上到下清洗。從坐墊及車把開始清洗,最後清洗曲柄和鏈孔。

■擦洗煞車器,並檢查是否過度磨損,以及是否有外物嵌入橡膠中。

■檢查導線是否損壞或是磨損。如有損壞必須要更換。

■清洗輪子及檢查輪輞的輪胎壁,並檢查是否有破洞或是任何爆胎的徵兆。同時也要檢查輪胎有無損壞,特別是輪胎壁。

■用單手把輪子舉起並用另一手轉動輪軸來檢查是否磨損。輪軸應該要轉動順暢(雖然潤滑劑會造成一些輕微的阻力)。假如遇到重要比賽或是崎嶇不平的道路時,就需要保養輪軸,同樣的,曲柄也要保養.

■把登山車立起,轉動曲柄並搖動它們。曲柄應該要轉動順暢。最後,再記下所有的損壞或是潛在的問題,並且馬上處理!

上圖:車後架或是吊繩必須要很容易的支撐住登山車。
右圖:保持平常心,隨時帶著工具箱來作保養。

保持潤滑

登山車有許多地方必須保持乾淨並上潤滑劑，如此才能操作順暢且確實，並且維持良好的運作。

鏈條

不要使用一般家用油或是引擎油，請使用特製的登山車專用鏈條潤滑劑。乾的鏈條潤滑劑較不易沾上灰塵且用水清洗即可；溼的潤滑劑是防水的，但容易沾上灰塵。另外，一般的油劑不只容易髒，也易沾染灰塵及沙子，其所造成的磨損足以損壞鏈條的傳動。

座墊立管

清洗登山車時，塗上一層薄薄的潤滑脂可以避免東西沾黏於車架上。

避震器前叉

大多數現代的腳踏車傾向使用液態劑當潤滑劑，假如避震器前叉表面需上潤滑劑，請使用廠商所提供的潤滑劑或是無鋰潤滑劑。使用低等級的潤滑劑易造成表面嚴重剝蝕。

花轂

轉動輪子若感覺到花轂有粗糙感，就必須把花轂拆開，並使用一些特殊工具，像是兩個圓錐板手來維修。有些廠商對於花轂提供了售後服務，能夠升級原來的標準配備，如果是這種情形，就可以更換整套花轂設備。

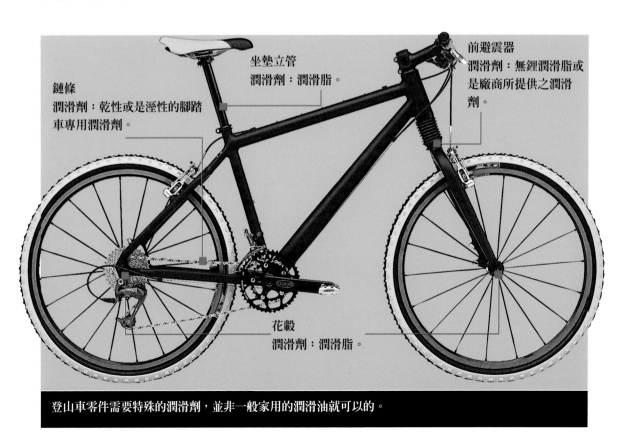

坐墊立管
潤滑劑：潤滑脂。

前避震器
潤滑劑：無鋰潤滑脂或是廠商所提供之潤滑劑。

鏈條
潤滑劑：乾性或是溼性的腳踏車專用潤滑劑。

花轂
潤滑劑：潤滑脂。

登山車零件需要特殊的潤滑劑，並非一般家用的潤滑油就可以的。

基本工具

登山車專用工具

這些工具是特別用來維修登山車,而大部份工具都可以在登山車專賣店取得。

沒有這些腳踏車專用的維修工具,你就無法確實修好登山車。

- ■一副剪鉗。
- ■並列鉚接工具。
- ■鏈條式飛輪固定器。
- ■大齒盤組拆卸器。
- ■平扳手一組。
- ■裝以角栓插座的輪子
- ■符合你的登山車前叉碗適用板手(如果登山車沒有車頭碗組)。
- ■好的腳踩或是手壓式打氣桶(如負擔得起的話,可以購買較有品質的落地式打氣桶或是有碼表顯示打氣桶。
- ■調整輻條工具(這個工具很重要的功能是能適合各種不同的尺寸)
- ■拆輪胎桿一組。

基本工具

基本工具要實用。以下所列出的必備用物品及工具是最基本一定要隨身攜帶的。

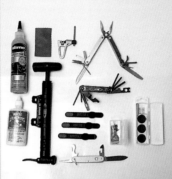

如果外出時沒攜帶這些基本工具的話,在半路上故障時,會讓行程延誤。

- ■至少要帶一個備用內胎,且這個內胎的排氣閥要跟輪輞及打氣桶符合。
- ■帶一個修補工具,而且修補貼片需具備變化性以適應各種不同形狀與尺寸。
- ■登山車專用多功能工具組(需具備多合一的L型內六角板手、螺絲起子等等,和其他適合緊急事件腳踏車維修工具)。
- ■並列鉚接工具。
- ■拆輪胎桿一組。
- ■好的打氣筒。
- ■隨身小刀一把。
- ■Leatherman系列工具(可選擇帶或不帶)。
- ■帶一片橡膠,可修補輪胎割痕。

一般工具

除了登山車專用工具及其他基本工具外,在突發狀況時,你也許用得到下列一般工具。

這些一般工具可以到五金行購買。

- ■飛利浦十字螺絲起子。
- ■複合扳手(以6公釐~17公釐最適宜)。
- ■插座組(6公釐~17公釐)
- ■度量艾倫扳手。
- ■小的活動扳手。
- ■一雙多功能鉗子
- ■尖嘴鉗。

可攜式工具箱

- ■備用內煞車鋼絲。
- ■備用內變速鋼絲。
- ■1公尺長的煞車鋼絲。
- ■1公尺長的變速鋼絲。
- ■備用鏈條。
- ■二對橡膠煞車塊。
- ■備用後變速器。
- ■鏈條潤滑油一瓶。

基本調整

知道如何做基本的維修會讓自己立即感受到能獨立掌控一切。

調緊煞車線

方法 每個煞車把手都有一條鋼絲調整器,每個鋼絲調整器都有一個長的中空螺栓及螺帽鎖(即中空螺栓上放螺絲釘)。把螺栓轉入煞車把手,可往內或往外旋緊,當鋼絲外部可通過螺栓或是鋼絲管調整器的距離時,即可把鋼絲套裝上。

調整 透過旋鬆鋼絲管調整器,可加長鋼絲套,增加鋼絲內部張力。

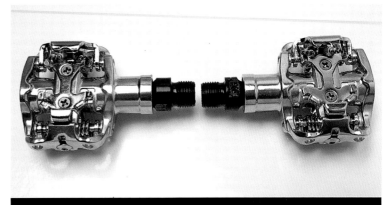

左邊跟右邊踏板有相對的螺紋。

調整變速線

方法 原理等同於調整煞車線。通常變速器上有一個管狀調整器,在變速線末端有一個微調鈕,將前面調整鈕轉三圈旋鬆並調整變速器微調鈕。導輪要安裝在兩個可控制角度的螺絲上,以控制導輪的移動。

調整 增加變速線的張力需要轉動導輪才能移動鏈條到下一個較大的後齒輪。要確定所用的方法均在低速檔下進行而鏈條是在最小的後齒輪上。鏈條位於前端中間齒盤,變速器往右轉一下,假如變速器沒有在最大後齒輪上,藉由旋鬆管狀調整器來增加張力;假如鏈條移動太多了,則藉由旋緊調整器(順時針方向)來鬆弛鏈條張力直到所要之狀態達到為止。

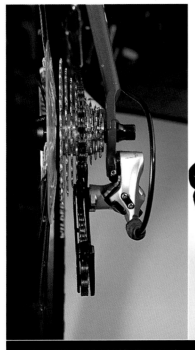

在右底部連著管狀調整器的變速器導輪,轉調節器以鬆弛張力。

支撐立管的螺栓可藉由快拆式束環或是鐵製環狀束環來栓得更緊。

A 特別注意輪胎壁，脆弱的地方最容易產生故障。
B 視情況需要更換損壞的鍊條與齒盤。
C 疏忽更換鋼絲可能導致車子行進的性能減低與煞車失靈。

預防保養措施

保養比維修更省錢省事。

車輪

車輪比較容易受損，因此檢查輪子是否磨損、是否有突出物、損傷，注意輪胎壁的狀況，如果有損傷需馬上修理或更換輪胎。此外也要特別注意輪軸粗糙與否？檢查輪胎鋼圈是否鬆脫，是否為完整的圓形平整圓盤，如果有些微的裂痕都是損壞的徵兆。假使自己不想動手調整，許多專門的車行都會提供這個服務。

鏈條

如果平常就有在使用車子，每六個月需更換鏈條；經常參賽的狀況需每三個月更換，否則的話會耗損鏈條和齒盤，如此一來花費會更多錢。

鋼絲

檢查齒輪跟煞車鋼線是否有磨損、損壞，或是外觀故障，如果有，需立即更新。與其他零件比起來，鋼絲是比較便宜的必要零件，如果疏忽的話可能引起其他問題。不要在鋼絲上潤滑油，如果有磨損，最好是直接更換新的鋼絲與管套。

車把

檢查車把是否有彎曲與裂痕，特別是手施力的部位；鬆脫的車把套必須要再固定或直接更換新品，牛角把如果有鬆脫，也必須要調整並旋緊固定。

底部支撐架

清理登山車時，檢查機軸軸承與底架，如果有必要請更換；新進登山車的底部支撐架都是一體成型，無法維修保養，所以一但有磨損就必須更換。

需特別注意車頭的部位。　　照顧好車子最重要的零件，輪胎。

車架

清洗車子時,檢查是否有生鏽與裂痕,特別是焊接處與車把。

車頭

測試前煞車功能,檢查前叉碗鬆緊度,將車子前後擺動,搖晃時前叉碗應該沒有雜音;如果有雜音,必須調整或更換前叉碗組,否則,將導致車子無法順利的前進。

車頭組裝必備的零件品

問題	原因	解決方法
齒輪跳動或無法變速	鋼絲的張力不夠;鋼絲損壞;導鏈裝置損壞。	調整鋼絲張力;或更換新的鋼絲及管線;更換導鏈裝置。
無法煞車	煞車墊塊損壞,或是輪圈、煞車表面髒損,都有可能發生在懸臂式煞車上。但也有可能是兩側分開的鋼絲接錯邊。 如果是碟煞,可能是空氣進入壓力系統,或是墊塊污損所造成。	更換髒污的墊塊並使用酒精清理煞車表面(注意煞車塊、輪圈及轉動輪盤不可太潤滑或油膩)。
鍊條跳動	鏈條損壞;扣鏈齒輪損壞;新更換的鍊條尚未與齒盤的鋸齒契合。	更換新的鍊條或是後輪齒盤組。
前叉避震器無法正常操作	需要維修保養或上潤滑劑。	依操作手冊維修或請車行協助處理。
煞車發出尖銳的聲音	煞車墊塊角度需做調整	依照所需做調整。
輪圈摩擦煞車塊	輪框不正;煞車太緊;快拆桿與花轂沒有鎖正。	調整輪圈或放鬆鋼絲的鬆緊度;調緊快拆桿與花轂;如果還是不行,將煞車線拆掉。

緊急維修

了解登山車的零件如何組裝，並且適當使用正確的工具，可以使登山車維修更容易。

維護登山車和自身的安全問題同等重要，所以車手應該知道如何處理最常見的故障以及該如何拆解零件。

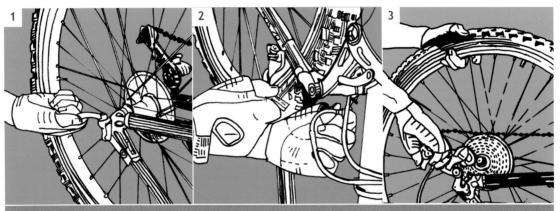

拆解後輪

後輪是由一連串繁雜的煞車、齒輪、多段變速裝置和鏈條等所組成的，這對多數正奮鬥於了解車身基本構造的新手來說是不難想像的。

移動變速齒輪，讓鏈條位於前齒盤中間的位置，而後面則在最小的齒輪上。

1 在後花轂上解開後插槮，往登山車上部輕扳。

2 取下後面的插槮或V型煞車鋼絲。

3 單手將多段變速裝置往後拉，這時另一手把輪子從車架拉出來，如果車子是裝碟式煞車，當輪子離開車架後，需小心不要再拉煞車桿。

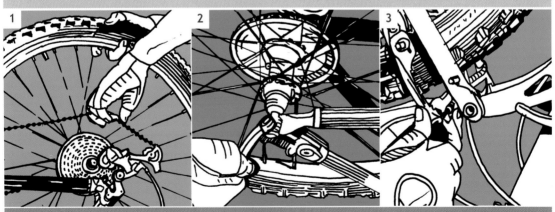

裝上後輪

1 將位於中間位置的鏈條向上往輪框的反方向拉。之後放置輪子，讓齒盤頂端最小的扣鍊齒扣住鏈條。

2 把輪子裝在車架上（固定在一個能夠栓住的卡槮上），然後拴緊快拆，但是確定是依據廠商所提供的步驟來做的。

3 重新連接好煞車，輕輕拍動車輛使其直立。

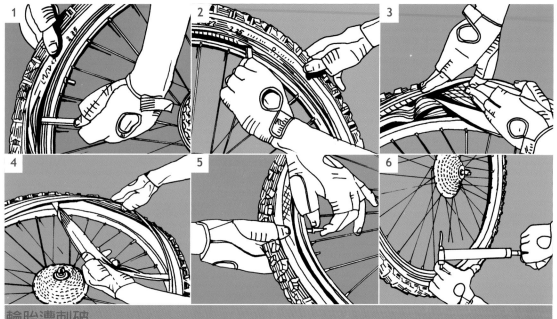

輪胎遭刺破

　　平坦的輪胎可能會因為碰撞而遭到外來異物刺傷。如果發現異物並拔除後，可以暫時使用平坦的橡皮修補這個破洞；假如輪胎裡有兩個緊鄰的小破洞，可能是撞擊所造成的破洞已傷到內胎。大的破洞很少是可以修補的，所以一定要替換內胎。如果沒有備用的內胎，而且確定無法修補，可以在輪胎內填塞植物或在破洞處打個結。雖然可能會有點不好騎，但是你可以重新騎上去，緩慢地前進回家。

1 鬆開煞車，並取出輪胎。使用輪胎控制桿撬開在輪胎的內緣和輪輞之間縫隙。

2 等到輪胎內緣完全脫離輪框，由單側將輪胎從邊緣剝掉。

3 檢查輪胎內部，並將造成刺傷的異物拔除。

4 替換已破損的內胎。如果有預備用的內胎，將內胎推入外胎和輪框中間，從輪框上的洞孔拉出充氣孔。如果沒有備胎，就需要修補破損。（所有配套修理都要有詳盡的指導步驟）。在輪框及外胎內緣之間，不要招住內胎，耐心的將輪胎內緣安置回輪框之內，用雙手將最後一區輪胎的內緣按回輪框內。

5 檢查充氣孔的位置，如果是扭曲變形或是被擠壓在輪框與輪胎內緣之間，可以將充氣孔推入內胎裡並再次拉出，確實將輪胎安裝完成。

6 開始充氣。

輪胎充氣

　　腳踏式打氣筒更簡單操作。使用適當的力道打氣，目測並且用指尖感覺輪胎壁的硬度，同時記錄下是何種充氣孔 —— Car tyre、Schraeder、Presta —— 確認打氣筒使用的是正確的配件。假如使用的是手動打氣筒，這裡有個最有效的打氣方法：

1 打開充氣孔的蓋子，假設有個螺絲在充氣口上，鬆開它讓空氣流入輪胎內。

2 從充氣孔的頂端直接連接打氣筒孔。

3 這時單手支撐輪子，大拇指按住在輪胎頂端外圍，而食指及中指則緊夾住充氣孔及打氣筒。

4 利用支撐和槓桿原理，將握住打氣筒的此臂之手肘，靠在大腿上休息，開始灌氣。

鏈條故障

登山車的鏈條輸送是讓車子前進的動力，一個保養良好的鏈條應該不會故障，但是錯誤的變速不但會傷害到鏈條，也會造成前進更費力（大多是因為在騎的時候使用了錯誤的檔速）。

1. 需要使用一個鏈條固定器。

備註：Shimano鏈條需要一種專用栓來輔助替換。

2. 壓出這些鏈條栓，這樣這損壞的的鏈條環片就可拆除，然後將外環片跟內環片適當地連在一起。

3. 小心不要壓出第一個沒有損壞的鏈條栓，以便預留足夠空間附著進鏈條環片的另一端。

4. 組合鏈環，將鏈環放回原本的地方，要鬆掉一個很緊的環節，將鏈條兩邊組合鏈環的地方抓住，並從側面施予壓力。

5. 鏈條現在比較短了，可能限制了你可選擇的變速率。

簡單卻必要的切鏈器。

變形的車輪

一個稍微變形的車輪也許可以透過輪框鋼絲調整器來調整，但是如果它已經扭曲了，就需要送給專業人士去維修了。

1. 把煞車鬆開，檢查車輪是否有通過輪圈架。如果有，可以這樣騎回家，如果沒有，就需要用點力道將彎曲輪輞放回定型。

2. 將車輪放在地上並靠在車輞上，用身體的力量將車輞彎曲定型，雖然不會如原來的一樣這麼合適，但如果小心騎的話，應該可以到達目的地的。

競技比賽能帶來樂趣，但也容易損壞零件。

斷掉的輻條

除非你有多帶備用的零件，否則直接將斷掉的輻條拆掉並慢慢騎回家。

1. 一個輻條調整器可以鎖緊旁邊的輻條並保持車輪的平整。

2. 如果是斷在花轂的部分，鬆開輻條螺絲然後拆下來，如果是斷在輪框邊上，將輻條從輪框洞中拿出來。

3. 如果是斷在後面的花轂，可能無法輕易拆下，就將它纏繞在下一個未斷掉的輻條上，讓它不會變更糟。

壞掉的齒輪導線

典型的狀況通常是指內部的轉鏈裝置彈簧會將齒輪導線移位，使它的功用停擺。把轉鏈裝置上的螺絲固定於位置上，可讓你安然回家。

1. 如果前面的導線損壞，那就將內部的螺絲扭緊，使中間的鏈條固定。

2. 如果後面的導線損壞，那就將鎖在後面的轉鏈裝置上的螺絲鎖緊，使鏈條緊嵌後面的扣鍊齒輪。

3. 為了避免受傷，需換掉損壞的導線。

行車

安全

<big>越</big>野運動是一種自我探索的運動，沒有路標會告訴我們應該走向哪個方向或是旅程距離的遠近，沒有路徑標示或是方向指示標誌，完全跟著感覺走。

越野運動與公路運動

大多數的登山車沒有在泥濘小徑行車的經驗，因此你可以自行決定是否要將凹凸面的輪胎更換成平滑面的輪胎。

路線概念

就好像是學習知識與技能一樣，必須要努力去得到這方面的資訊及引導指南。

騎乘登山車不只是反映風險與超高速，許多登山車手都是父母帶著子女、朋友，成群結隊一起外出享受沿途風景。熱愛戶外活動，參加組織比賽的競賽者，要增進自己的技巧，可以參加有組織的越野競賽，當自己處在難以掌控的環境中，你就會開始思考要如何做才能安然過關。

	優點	缺點
公路運動	輕鬆，路面狀況可預測，只有些微的摩擦阻力。路標指示清楚，適合結伴同行，容易建立穩建的行車節奏，可以全神貫注在技巧與風格的培養中。	不可預測，令人無法忍受的是車輛干擾。較具威脅且吵鬧、機動性高而無法與其他騎士有互動。較耗費精神，路面髒亂。
越野運動	地勢與路況差異性大，安祥寧靜，可以並肩邊騎邊交談，並沿途欣賞自然景觀。	車況不可測，常處於偏遠地區，地勢較險峻。車友常不在身邊，無法給予及時協助。

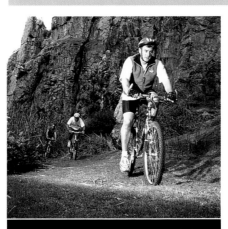

上圖：為了自身安全與心靈的安定，應結伴參加而不要自己單獨騎車。
右圖：如果單獨騎車，出發前應先仔細評估路況。

馬匹行走既慢且笨重；徒步者需要一步一步前進，所以說自行車跟其他方式比起來是較快且輕鬆的。事實上，在城市裡沒有足夠的空間，可以騎車的小徑太少也過度擁擠，因此可能會增加對環境的影響與潛在性衝突。可參考第76至77頁列舉出國際登山車協會（IMBA）倡導的路線概念。

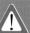

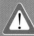 ## 1.只騎行空曠的道路

不要騎行在禁止區域。如果正在練習下坡,確認此路徑已經過許可且無其他的使用者。

其他郊外小徑的使用

在越野小徑上,越野車手正面臨崎嶇不平的道路,迎接不可預知的挑戰,這可能會帶來極大的興奮與刺激感。然而,他們也會遇到其他的運動者。在前頁提到,越野車手時常遇到登山健行家或是騎馬者。這三種郊外小徑的使用者在心靈上通常有相同目標:在美麗寧靜的大自然裡,有個令人輕鬆愉快的戶外郊遊。因此若一味追求騎行時的興奮與刺激,可能會影響到他人。體貼地提供每個人自在活動的空間,才是相互尊重的相處知道。

標示語言

了解常被使用的特殊標示涵義,請謹慎遵循路標指示,遵守路徑的標示,共同維護一個安全的環境,才能愉快地享受在郊外小徑的時光。這裡至少有兩個越野道路標出的重點標示,越野車手須知如下:

標誌指示讓路

當騎乘在越野小徑的時候,可能遇到一些多用途的標示符號。最普遍的是三角形標示,三角形的每個角會畫有一個人、一匹馬和一輛腳踏車的圖像,分別代表行人、馬、自行車的象徵意義,而這個三角形表示「讓路」的意思。無論是什麼圖像,位於三角形頂點的行為者——通常是行人——擁有優先的路權。另外兩個圖像會有箭頭指向位於頂點的行為者,表示他們必須讓路給這個擁有優先路權的行為者。

有時三角形讓路標誌也被當作多用途符號來使用,提醒人們應有的基本禮貌。

路線紀錄者

有組織的越野車手參與「越野道路」的活動時,甚至可以在郊外的鄉間小徑見到路標,而且在路徑上也有警告危險障礙的符號。

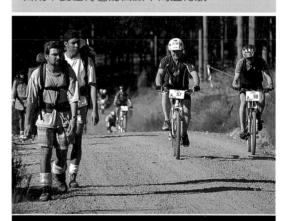 ## 2.控制自行車

不要高速騎行在繁忙的小徑上。慢慢騎,維持一定的速度,在控制中下坡並且安全煞車。除非正在封閉而且競賽的跑道上,否則不要在轉彎的盲點中高速行駛。

越野自行車車手需要常常和其他的戶外運動家分享場地,所以要格外謹慎。

 ## 3.在郊外小徑上讓路

自行車是無聲無息的,對其他郊外小徑使用者來說很容易成為「幽靈」,特別是如果是從後面接近。對在前方的自行車騎士及徒步旅行家減慢速度,並且要求通過的許可。當允許通過後,等到小徑比較寬敞時,以適當的速度經過,並謝謝他們的合作。馬和狗狗可能是不可預知的,如果不確定的話,可以在路邊停下來。

4.不要害怕動物

尊重野生生物，而且應特別慎防荒漠地區的野生動物。請參照第三點。

5.不要留下痕跡

將不要的廢棄物及垃圾帶回家。同樣的，也可以更積極帶個袋子將沿途的垃圾帶走。如果突然想上廁所，挖個洞並記得將它用泥土與石子掩埋。

避免在大雨後騎車，這時路面通常都會較鬆軟而且泥濘，容易造成輪胎凹痕更深長，對車子也不好。

6.事前計劃

注意事前的狀況而不是只看到車子前輪的狀況，如此，可以預料前面路況會發生的情況，提供其他車手及陸面管理者道路維護，對未來計畫有更寬廣的脈絡可循，洞灼先機。

國際登山車協會（IMBA）

國際登山車協會（IMBA）1988年成立，是加州登山自行車俱樂部的社團。反對非經授權的足跡旅行者，鼓勵負責的越野車手並提倡自行車手的行車權。迄今，它是全方位功能的國際性組織，倡導登山車行的任務、善盡對環境和社會責任。

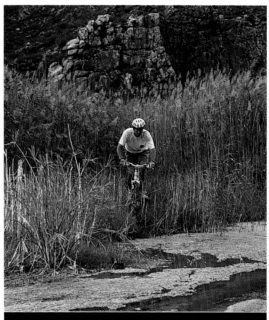
注意簡單的規則並遵守戶外的活動方式

國際高山求救信號

國際標準求救訊號為：

哨音　　6次哨音

手電筒　6次閃光

每個動作都有一分鐘的間距性然後再重複，回應為三次哨音或閃光，一分鐘後再重複。

為了安全，隨車應攜帶哨子或是手電筒。

生存裝備

長 程（80公里/50英哩）

- 詳細地圖
- 行動電話或衛星通訊電話
- 全球位置測定系統或羅盤
- 鏡子（或小型的筆型閃光信號）作為求助信號
- 車用燈
- 火柴
- 太空毯或兩個垃圾袋（為遮蔽禦寒或急用的衣物）
- 防水防風上衣
- 小刀（或小巧的多功能用具）
- 哨子
- 另外準備食物和水
- 打氣筒
- 備用內胎
- 輪胎修補工具組
- 拆輪胎用桿
- 六角扳手
- 拆鏈器
- 能量補給包
- 錢
- 附醫療記錄的個人證件
- 急救箱

短 程（25公里/15英哩）

- 行動電話或衛星通訊電話
- 打氣筒
- 備用內胎
- 輪胎修補工具組
- 拆輪胎用桿
- 六角扳手
- 拆鏈器
- 能量補給包
- 錢
- 附醫療記錄的個人證件

戶外活動提供大量的冒險機會，卻同樣是無法預測意外。出發前要準備好並運用常識解決問題。

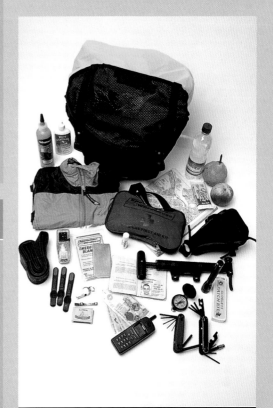

生存工具組不應該只有像食物和水這種一般物品，還需要替潛在危險準備裝備。

緊急狀況	防護措施
動物 是最常見的威脅，但多數野生動物傾向於躲開人類活動區。	●小心接近。假使引來狗兒的追逐，下車並將車擺放在你與動物之間，這時防身噴霧劑或許可派上用場。在國家公園內與管理員騎車或以團體的方式行動。
罪犯 罪犯就是掠食者，多朝容易下手的獵物著手。他們大多在熱門的林道邊埋伏。	●要有警戒心，相信你的直覺，躲開在附近群聚或成對遊蕩的人。絕不在每天同一時間騎乘同一路線。確實回報所有狀況。
黑暗 假使您沒有良好的照明設備及反光片，夜間騎車是很危險的。在林道中，極低的能見度可能造成迷失方向。	●出發前要了解此次騎車花費的時間。冬天時，由於白晝時間縮短，理應長期於車上裝置前後車燈。穿著反光的衣物。夜間及清晨時要更加小心騎行。避免單獨騎行，尤其是在危險區域。
頭部受傷 騎乘時務必戴上安全帽。您很可能在「只是去商店的路上」發生意外。	●學習正確的摔車姿勢，以致於落地後是滾地動作，而非頭部直接撞擊地面。安全帽將無法保護您的頭部免於所有傷害，只能將其減至最小。
昆蟲 您或許不知道，您可能因為蚊子、蜘蛛或壁蝨的叮咬而染上瘧疾。	●視騎車的地區而定，或許抗組織胺軟膏會是個好良伴。噴上防蚊液。如果您注意到身上有被叮咬的痕跡而感到不適，請迅速就醫。
迷路 好好計畫您的行程！壞天氣和陌生的地區為迷路的主要原因，不過，車手也會在熟悉的地方迷路。	●將擁有的東西列一份清單，判斷您在無助的情形下，是否有能力從險境脫身。以單一方向行進，否則您可能會因迷路而繞行，不要分散注意力。告知家人朋友您此行的去處和預計回來的時間。
機動車流量 您必須與其他車輛共享路權，這也是您個人安全的最大威脅。	●離開公路吧！走單車專用道，並保持警戒心，多一分防禦，絕不攻擊他人。與其讓出路權，不如告發魯莽的騎乘者。與停放的車輛保持距離以免被突然往外開啓的車門「襲擊」。
基本練習 不要感到壓力去處理那些會造成你車子受損或導致受傷的物體。	●賽前先騎行比賽的路線，練習那些你發現會很難處理的障礙。穿著防護衣物，請有經驗的騎士示範騎乘的的方法。
偏僻林道 偏僻的林道中，通常需要延長騎車時間，還會增加困難度。	●告知他人去處和回程的時間。熟悉該區域並攜帶充足的補給品。
天候狀況 天氣會意外地改變而造成迷失、失溫或熱衰竭，也要注意閃電。	●天氣看起來不好或可能發生變化時，千萬別出門。與熟知該地區和環境的專家討論，並先做好準備：天冷時，穿上層層的保暖衣物；天熱時，每二十分鐘飲用（具電解質的）流體。

疼痛及傷害

　　自由車相關的傷害可歸類為外傷性(身體撞上地面、樹木或其他騎乘者)，或非外傷性(由關節表面、肌肉和韌帶上受到的過度使用及異常壓迫所造成)。當然這些傷害發生在各地——無論您身處於哪座山上的陡坡、沿著潺潺的河岸邊，或是內城區的繁忙街道騎行。

　　與其他運動相比，能正確地組裝車子及培養良好騎行技巧的車手，幾乎沒有非外傷性的傷害。

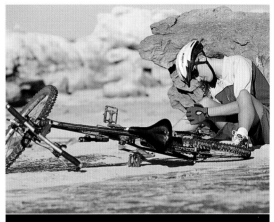

有充分的知識與觀念可預防不必要的傷害。

症狀	解決方案

摩擦造成的皮膚炎

　　這是一個非常不適的狀態，通常在像鼠蹊部位、大腿內側、乳頭、足部或頸部。

● 注意個人衛生。保持用具清潔。使用抗菌用品清洗您的身體與衣服。
● 騎行前，以茶樹精油潤滑並防護潛在問題範圍。
● 天氣暖和時穿著較寬鬆的薄衣物。

眼睛

　　對眼睛的威脅有：陽光、昆蟲、植物林木、灰塵、石子及泥土。

● 購買兩副眼鏡：一副在陽光下配戴，另一副作為低光線條件下使用。假如是飛塵的原因使您無法配戴眼鏡，將臉轉向另一邊，讓您的鼻子「保護」一隻眼睛。
● 以眼鏡帶將眼睛固定於頭部，當眼鏡變得模糊或是沾滿泥土時，可輕易摘下（並放回）。

骨折

　　骨折是斷裂的骨頭和其他併發症狀，包括腫脹、痛、無法移動，與複雜性骨折，即中斷骨突出於皮膚之外的情形。對車手來說，最常斷裂的骨頭為鎖骨。

● 等待專業醫護治療時照顧受傷者。骨折得經由醫師校正。
● 注意休克。至於複合性骨折的情形，以乾淨的布覆蓋傷口，再以繃帶於適當處輕輕地包紮，以按壓來減少開放性傷口的出血。
● 以吊帶或夾板來固定患部。

症狀	解決方案

頭痛

　　脫水或過緊的安全帽或頭帶都可能會造成頭痛症狀。溼熱條件下，車手每小時會流失高達21公升的水，但身體在一小時內只能代換大約800毫升的水。水需要約二十分鐘才能送達身體的每一細胞。此時如果開始將運動飲料調製品加入水中，那將需要更長的時間進入您的血液中。

- ●騎行前後，飲用一公升的能量飲料或水。
- ●騎行時，特別是流汗時，飲用含有電解質的能量飲料（來預防抽筋）。請教一位可提供葡萄糖調製品、補充水分的飲料和水的專家。
- ●長達兩小時的騎行後，飲用足夠的流體，並在床邊擺放能量飲料。
- ●確認頭部裝備為合身而非緊身！

頭部受傷

　　疲倦或失去意識，即使是短期的症狀，都顯示出可能造成腦震盪的跡象。

- ●切勿允許傷者坐起來或四處走動。
- ●使傷者保持躺臥的姿勢，確認其身體是有衣物蓋住的。這能保存體溫也減少休克的危險。
- ●不要給予傷者任何鎮靜劑、止痛劑或興奮劑。
- ●一定要搬動傷者時，以最小的動作來搬動，並使傷者保持平躺的姿勢。

膝部受傷

　　對膝蓋而言，登山車運動是一項理想運動。它無重量承受（因此無衝擊力），在正常動作範圍內，並不會延展膝部肌肉。而研究也顯示，80%的膝部傷害都和車手的失誤相關。登山車是完美的，但人類並不是，任何我們可能擁有的差異（從腿長的差異至扁平足）在騎行時即表露無疑。例如，在兩小時的騎行內，膝蓋就會彎曲約一萬次。

- ●座椅裝設至恰當的高度。
- ●不要切換至大又重的齒輪。
- ●適當暖身。
- ●膝部要保暖。膝部冰冷時，身體會將血液的傳送遠離關節。
- ●天冷騎車時，應穿著長褲、長襪套或九分褲。

下背部疼痛

　　如果已下車一段時間，或是不習慣越野騎乘，很可能會受下背部疼痛之苦，疼痛的感覺也會擴散到腿部。

- ●背部肌肉會因騎行次數越多而加強。
- ●下背部是由腹肌及背部肌肉支撐的，因此有必要在平時的訓練中加強這些肌肉的鍛鍊。
- ●一部優質的雙懸吊系統自行車有助於減輕下背部疼痛。

症狀	解決方案

頸部疼痛

　　當將頸部長期維持在一個伸展姿勢時，頸部肌肉會變得十分痠痛，這就是您騎乘時的實際情形。

● 檢查騎行的姿勢。僵直的上半身會顯現出駝背的症狀而對頸部肌肉施加壓力。減輕在車把上的握力，放鬆手肘和肩膀。放鬆！柔軟上半身。

● 按摩緊繃的頸部肌肉，或養成做和緩伸展運動的習慣。骨療師（如果是嚴重疼痛）或物理治療師可能會建議做些頸部運動。

● 疼痛持續的話，可能需要脊椎神經科醫師來重整脊椎。

擦傷

　　擦傷大多輕微，只破壞微血管，造成血液流入周圍的組織。塵土、泥沙和其他外來物質可能進入患部而污染傷口。

● 患部保持在直立的姿勢有助於止血。

● 擦傷可用刷子來擦拭清潔。為了保持傷口的清潔，要穿著寬鬆的衣服。

● 注射追加劑量的破傷風類疫苗。

車痤瘡

　　車痤瘡是在腿部間的疼痛膿瘡，來自毛髮或是皮膚上的小割傷，造成臀部皮膚和坐墊間發生磨擦與壓力，而流汗會造成化膿感染。發生一兩天後可能無法騎車。其他坐墊相關的問題涵蓋於第**14**和第**17**頁。

● 購買優質的車褲，騎行過後迅速脫去潮溼又出汗的褲子，淋浴並立即換上乾爽的衣服。

● 確認穿的車褲有適合自己性別的羚羊皮褲墊。見**16**頁。

● 如果有車痤瘡，讓它長出來然後割破它，之後再擦上消毒藥膏。擴大感染區域來消除會惡化褲瘡的毛髮。

曬傷

　　曬傷是由長時間受到紫外線曝曬所造成的皮膚發炎及受傷的一般名稱。它造成皮膚變紅、剝落然後脫落，也會感到疼痛、搔癢甚至是有水泡的症狀。

● 在臉和鼻子、手臂、手背、頸部和耳朵、腿部上方和後方，及肩膀塗抹防曬用品。以衣物蓋住疤痕或是塗抹完全隔離的防曬用品來阻擋陽光，因為疤痕組織對陽光很敏感。

● 爐甘油（**Calamine lotion**）或是冰塊有助於緩和曬傷，持續塗抹品質好的肌膚保濕乳液可以暖和及減輕曬傷部位疼痛。

症狀	解決方案

縫合後的傷口

當橫膈膜往上拉扯至肋骨下方時所造成的傷害,會造成您體內突然間的劇痛。

● 坐著時不要縮住肩膀來握住車把上,伸直背部並保持胸部暢通,讓橫膈膜有呼吸的空間。
● 給身體一些暖身的時間。調整自己的步調,試著不要騎行超出自己的能力範圍。

中暑

身體溫度調節機制的衰竭,導致危險的高體溫。

● 當身體無法藉著流汗控制體溫時,中暑就會發生。症狀包括發熱、皮膚乾燥、頭痛、口乾、噁心、頭昏眼花及疲倦。體溫會上升至攝氏40度以上。
● 熱衰竭是由大量出汗和流失鹽分所引起的。

● 將患者遠離高溫處,脫去衣物並以浸泡過冷水的衣物裹住身體,或是泡個冷水澡,讓溫度下降至攝氏38度。
● 症狀包括肌肉抽筋、頭痛、噁吐、頭昏眼花、皮膚蒼白同時又冷又濕黏。脈搏加速的情形可能讓患者虛脫。將患者遠離高溫,量體溫和脈搏,將其外面的衣物移除。假使車手意識清醒,每十分鐘給他鹽水來補充水分。

扭傷

當關節突然伸展至超出平常動作的範圍時,韌帶扭傷就會發生。韌帶的纖維撕開,造成關節本身的疼痛和虛弱。韌帶可能甚至被完全撕裂,留下易受傷又不靈活的關節。

● RICE原則,R休息、I冰敷、C加壓、E抬高,減少腫脹、內出血及發炎的症狀。
● 消炎藥膏是必備的,也需要做超音波及運動的物理治療。緩慢移動受傷的四肢有助於復元程序,這也會避免肌肉萎縮或僵硬。

手腕與手掌

疼痛的手腕與手掌是由向上的衝擊力引起的,也會由騎行時僵直的手臂和過度緊握車子車把的姿勢,對這兩部位造成壓迫,或是沒有變換手部姿勢所引起。煞車沒有放在恰當的位置(所以食指在煞車桿上時手腕會彎曲)可能也會是手腕疼痛的原因。

● 安裝避震器或避震車頭。
● 檢查騎車姿勢和單車的組裝方式,在車把上安裝輔助握把,才有更多握把方式的選擇;確保您的煞車在「攻擊位置」(當手指放在煞車桿上時,您的手腕會和手臂成一直線)。
● 買雙舒服的手套。
● 偶爾放開手把,將手甩一甩恢復血液循環。以手部接近手腕隆起的部位握把,而非在大拇指與食指之間的虎口部位握把。

全球驚奇
冒險旅程

【台灣最佳登山車騎乘路線請洽中華民國自由車協會http://www.cycling.org.tw/】

從茂密的森林到乾燥又風沙瀰漫的荒地，這些旅程能令人大開眼界，帶我們走上愉悅的越野旅程。

尋找冒險之旅

找出旅程方向與目的地就是冒險的一部份。

探索

騎車去完成使命並開發出新的目的地。熟悉附近的地標，一旦能更適應之後，就將全部的短程路線連接起來，無限延長一段旅程。

直接聯絡

與熟悉當地區域的越野車手取得聯繫，無論是登山車俱樂部和單車專賣店都可以，從過客的紀錄中來尋找熱衷者最愛的起點。

參賽

參加越野車賽。他們可照顧到不同層級的車手，所以別被「比賽」這個字嚇到。與其他人騎車也是很刺激的！

單車之旅

擬定一趟有計畫的單車之旅，讓權威機構或代辦旅行社來規劃全部的細節。

媒體資訊

單車雜誌和網路（即使很少有網站定期更新）都可提供賽事細節。

更多資訊

公園管理處、旅遊服務中心及旅遊協會可能會有轄區內的登山車、越野車訊息。

上圖： 體驗真實的非洲，在經過波札那，圖利 (Tuli Block) 區內的野生動物保護區途中，近距離欣賞非洲五大奇景。

右圖： 以沙岩山為背景的茂盛葡萄園，為車手後方的視野提供一個另類的景觀。

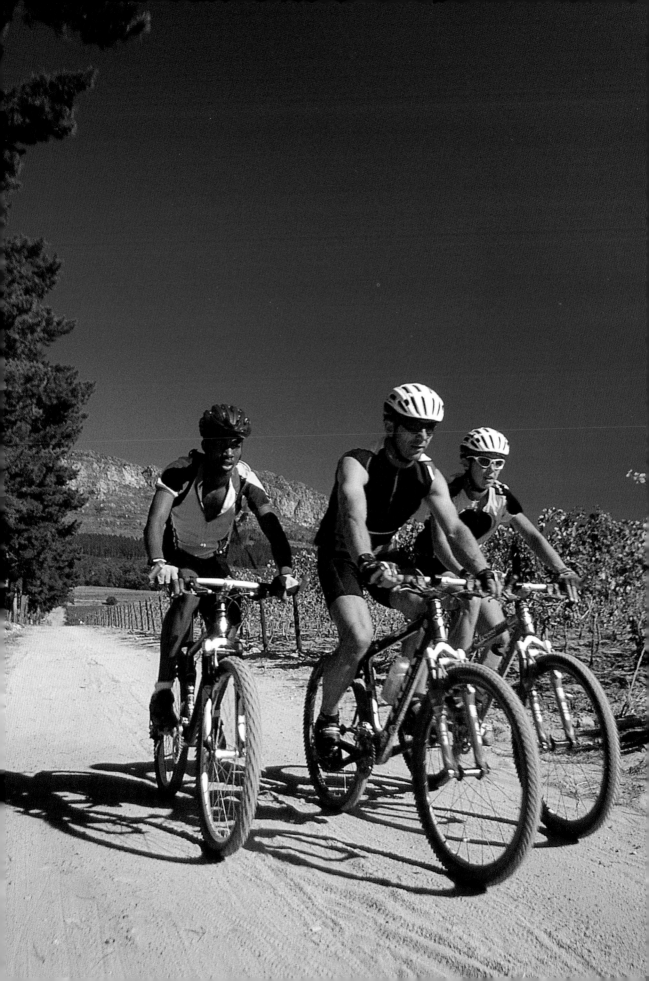

帶著單車去旅行

「我想我會一直和我的單車在一起，」克里斯多福表示，「單車是人類最文明的交通工具，其他形式的交通工具就像惡夢般恐怖地成長，只有單車在人們心裡保留一份純淨。」

艾莉絲・莫道克（Iris Murdoch）摘自《紅與綠雜誌（The Red and the Green）》

有時候，光是往返騎行的目的地就是一趟冒險。雖然單車本身是一種交通工具的，但目前的科技提供了幾個選擇，讓你可以隨自己的單車迅速移動至世界各角落。

搭飛機

期限、狀況和費用依不同航線而各有不同。一些龐大的國際單車組織擁有足夠的影響力，讓上等的航空公司安排一切，他們的會員可藉此免費託運自己的單車。假如不是這樣組織的會員，這裡有些「航空課程」：

- 和航空公司以單據方式簽訂任何同意書──任何付費的收據也是書面的。這將在抵達登機櫃檯時幫上忙。不過，這決定常常都留給櫃檯登記人員來做選擇，看能不能允許免付一點點超重的行李費用。

- 試著直飛到目的地。中途停留只會增加行李遺失的可能性。經過三處轉機的便宜航班，其結果並非總是最便宜的。

- 有時候，也許可以帶著裝有車胎的保護袋登機。這些袋子可被安全地存放於座位的最後一排。

- 輪胎消氣，清空水瓶，以泡泡塑膠膜包裹車架，避免摩擦力和粗魯的搬運刮傷車漆。以「易碎物品」的貼紙來貼滿貴重物品。也可以使用專用車袋。投資車袋。

- 如果需要增加行李的補貼就搭商務艙，預先加入航空公司的哩程酬賓會員可能獲得更多優待。

- 想要好好查看最佳的飛航方式、該怎麼選擇航班和降落的地點，參閱在 www.GFOnline.org/BikeAccess/airlines.cfm 網站上的「與單車一同旅行的航空經驗」

要確保單車和零件不會在途中受損，可在單車運輸設備上做必要的投資。

搭車

擁有自己的汽車表示，當需要時，就能去想去的地方。如何將單車繫緊於車上由你決定，即使很多獨具新意的車手設計自己的單車架，但市面上也有很多單車的運輸系統。請教你的單車店，哪一種單車架最適合你的單車和車輛。

搭公車

真的有少數幾個國家在公車上有提供這項服務。公車後方裝設單車架，在付車資之前，可以方便你置放單車。在第三世界等國家中，單車置放置於公車車頂或是在所有乘客行李的最上方（或最下方）！

搭滑雪纜車

雪融化時，世界上主要的滑雪度假勝地提供了其他的活動，而登山車運動常為其中之一。當你和自己的單車能一同搭乘纜車到達每座山的山頂時，為何要擔憂騎車登山的問題，而不一整天享受騎車下坡的樂趣？

搭火車

與相關的旅行社或單車服務供應商聯繫，查看你能帶單車上火車的許可時間。這在郊區鐵路路線上相當適用，特別是在通勤族上下班的巔峰時刻。

租用單車

依需求不同，租用設備的品質和選擇也不同。託運自己的單車橫越大半個地球相當不方便，更別提額外的費用和託運的風險，所以租用配備通常比較可行。在擁有先進單車文化的國家中——英國和歐洲多數國家——可以租用兒童拖車、衣物和其他配備。車手可事先為旅程作規劃，來確保能拿到想要的租用品。

度假時，經驗老道的單車運動愛好者，可能不願意託運他們的登山車和裝備，反而會情願選擇在目的地租用一部單車。隨著登山車的普及化，許多先進的探險地點都有提供單車租用的服務。

奇特之旅

　　騎過非洲最西部或是橫越北美山脈，每一次旅程就是一種歷險。

五大奇特冒險單車之旅（Big Five biking）

　　地點 馬夏圖野生動物保護區（Mashatu Game Reserve），位於波札那共和國（Botswana）的圖利（Tuli Block）區內

　　推薦原因 從車手後方的視野來體驗「真實的非洲」，沿著動物走過的蹤跡作為行進路線，穿過未開墾的荒野地區，一望遼闊的遠處。

　　最佳時機 三月至九月

山脈瘋狂行（Mountain madness）

　　地點 加拿大西岸卑詩省的海岸和洛磯山脈

　　推薦原因 27天內，在偏僻的鄉下騎2000公里並穿過各種山脈。擁有豐富的冒險活動和野生動物，從海平面至3000公尺以上的地勢擁有不同的風貌；10%坡度的延伸和幾個已開墾的安全地帶。

　　最佳時機 六月後期之前，雪已經開始從西部山隘融化，直到你在七月抵達你行程的最東邊時，那些山隘也清楚可見。行程一般都持續到八月底，當然也有較短程的供你選擇。

火山之旅

　　地點 伊斯塔西瓦托（Iztaccihuatl）和錫特拉爾特佩特（Citlaltéptl）火山，位於墨西哥的普埃布拉州（Puebla）和維拉古魯斯州（Veracruz）

　　推薦原因 體驗墨西哥最高火山的海拔和令人大呼不可思議的下坡路段。逛逛伊斯塔西瓦托，穿越針葉林和高4000公尺以上的北極苔原地帶。體驗高海拔的冒險之旅，體驗在普埃布拉州和韋拉克魯斯州交界的奧薩巴火山上3000公尺的下坡路段。

　　最佳時機 十月至五月

　　地點 聖海倫火山國家自然保護區（Mount St Helens National Volcanic Monument），位於美國華盛頓州

　　推薦原因 在此國家自然保護區內開放幾處單車道。在沖積平原上方聳立的就是聖海倫火山，有著冰河橫越整片平地。在一山岬處，瀑布由平地向下流入一座樹林茂密的山谷。另一個行程帶我們進入山上的疾風帶。

　　最佳時機 五月至九月（北半球的夏季）

澳洲藍山山脈崎嶇不平的山景是越野登山車的天堂。

直升機單車之旅（Heli biking）

地點 加拿大卑詩省藍河鎮滑雪勝地（Mike Wiegele Helicopter Skiing）

推薦原因 藍河鎮的這個滑雪勝地，在溫哥華北部600公里的地方，這裡夏季有一個直升機單車的活動。這7770平方公里的壯麗地形，完全就是登山車的冒險之旅。

最佳時機 七月至九月

餐旅方式 在埃莉諾湖邊的原木小木屋和原木製造的山林小屋，擁有所有現代化的設備

美國的沙漠擁有一片一望無際的沙地和荒蕪的景色，可給予無盡的冒險。

遊玩奇特的地點時，多功能的登山車給予傳統運輸模式之外，另一個不錯的選擇。

專業術語

1. 26吋輪胎 26" wheel：登山車輪子標準尺寸為直徑26吋。

2. 亢奮 Adrenaline rush：興奮時產生之幸福感，腦部之腎上腺素激增，致使心臟跳動頻率增加。

3. 有氧能量系統 Aerobic：一運動狀態，氧氣足夠供應身體新代謝系統充足，如慢跑。

4. 無氧能量系統 Anaerobic：一運動狀態，身體在缺乏氧氣的情況下運作，通常是劇烈運動，如100公尺衝刺短跑。

5. 滯空時間 Air time：跳躍時停留在空中之時間。

6. 合金 Alloy：一金屬混合其他金屬。

7. 牛角副把 Bar-ends：延伸登山車把手尾端，使手部放置有足夠空間、上半身身體較舒適。

8. 安置於 Bedded in：分配重量於最大摩擦力上。

9. 弧形轉彎 Berms：可以高速度做出來的完美弧形轉彎。

10. 跳躍高度 Big air：達至跳躍之理想高度。

11. 精力耗盡（俗稱打鼎）Blowing up：指一自行車車手已達至他的耐力極限

12. 五通軸心，用五通主軸與軸承（滾珠）將曲柄固定於車架的底部。

13. 過度負荷 Burnout：過度訓練，或當體力負荷過大且無計畫性休息時。

14. 抽管 Butted：當車架管壁厚度兩端較厚中間抽薄，就能減輕重量，有輕快感。

15. 迴轉 Cadence：踏板每分鐘轉動之次數。

16. 水袋 CamelBak™：自動供水系統就像背包一樣，有吸管供應水給使用者。

17. 懸臂式煞車 Cantilevers：由推動橡皮所引起的舊式鼓式煞車來對抗輪輞，在輪框上以導線拉槓桿方式帶動煞車橡皮使輪框停止轉動。

18. CE規格 CE certification：歐洲針對多項消費產品而設的安全標準，包括自行車安全帽。

19. 鏈環節 Chainrings：栓在曲柄齒盤上之鏈條環扣，帶動鍊條轉動。

20. 防摔棉塊 Chamois：自行車短褲皮製襯墊部分。

21. 選擇正確路線Choosing the right line：辨識能力判斷，能從艱難的路況中辨識出最舒適、最快捷安全的路線。

22. 鞋底板（卡鎖）Cleat：夾緊鍵入SPD踏板的鞋子底下的一部份。

23. 冷鍛造 Cold-forged：器材或零件以冷鍛造技術壓製而成的，是較堅固的分子組合方式。

24. 跨越 Cross over：從前面到背面對角的斜坐。

25. 休閒型車種 Cruiser bikes：意指沙灘車的車種或是類似古典嘻皮車的外型，通常藉著娛樂休閒時使用。

26. 輕踏 Dab：將腳放在地上以控制平衡。

27. 變速桿 Derailleurs：從扣鏈齒移動鏈條至下一個速度。

28. 碟式煞車 Disc brakes：由一金屬圓盤組成之煞車零組。

29. 下坡行進 Downhill run：下坡課程的一部分，使用於正式的下坡賽。

30. 拉、斜接而成的管狀胎 Drawn, mitered and dress tubes：製作方式或程序都在管狀胎上表現無疑。

31. 傳動系統 Drive train：一機械零件，將踏板之力量傳送至後方輪子。

32. 陡降drop offs：用來形容從一險峻斜坡往下行駛。

33. 海拔 Elevaton：從海平面算起的高度。

34. 動力傳導 Energy transfer：將腳部力量轉換至後輪，使車子向前走。

35. 登山車或登山車節 Fat tyres：此詞也用於區分在地面騎的或不同類型之自行車與登山車。Fat tyres通常是指登山車。

36. 活動競賽 Field：所有車手參與一活動。

37. 車架角度 Frame angles：是指車管彼此間密合之處的角度，這也決定當在騎乘時車架的抗力硬度處理以及騎乘感覺。

38. 車架組合Frameset：組裝車架不包括零件。

39. 齒輪比率 Gear ratios：調整鏈條與飛輪的齒輪比，數字越大，就越難騎／速度更快。

40. 禦寒羽絨衣 GoreTex™：耐用且保暖透氣材質做成，又有防水特性。

41. 全球定位系統 GPS：相當方便的衛星導航系統。

42. 摩擦排擋Grinding gears：在高壓力下轉動齒輪。

43. 組裝Groupset：將齒輪、煞車、集線器、曲柄和其他腳踏車零件，不包括車架、坐墊和把手組裝起來的動作。

44. 單避震器 Hard tail：只有前避震器，沒有後避震器。

45. 心跳率Heart rate：透過電子心率監視器測得的數字，指一分鐘心臟跳動的次數。

46. 保持專注力 Hold your line：選擇一底線並達成，也是一種警訊，車手希望通過而不受無預警的動作所威脅。

47. 混合車 Hybrid：不是公路車也非登山車，給休閒型車手使用的車種。

48. 乳酸 Lactic acid：劇烈運動後的產物，能夠在很短的時間內提供能量作為肌肉活動之用。

49. 起跳點 Launch time：自行車離開路面，一開始跳躍的時候。

50. V型煞車器 linear, pull-type V brakes：一種現代的煞車把手。

51. 蹬踏法 Mashing：踏板推上、推下而非以環狀方式踩動。

52. 控速 Pace：調整前進的速率或速度。

53. 等級分組 Pack：根據能力程度將自行車參賽者分組。

54. 車袋 Panniers：附帶之腳踏車袋子，用於旅行或通勤。

55. 迴轉行程 Pedal stroke：踏板完成一循環的路徑或動作。

56. 平台式踏板 Platform pedals：標準平式踏板

57. 力量Power：強度與速度的結合。

58. 賽前告示 Pre-ride briefing：組織、集合參賽者並提醒課程情況。

59. Pretzled wheel 質地較脆的輪子：形容輪子材質有如椒鹽脆餅般的脆弱。

60. 資格賽 Qualifying runs：資格賽用以篩選參加最後決賽者（通常是下坡賽）。

61. 放射性鋼絲編織法 Radial configuration：鋼絲模式，鋼絲從輪軸中心向外延展成傘狀，不彼此交錯，通常只用於前輪。

62. 後避震器 Rear suspension：後避震系統讓後輪具有避震的特性。

63. 休閒自行車手 Recreational riders：非正式但對騎車有興趣之自行車騎者。

64. 牛角車把 Riser bars：讓車把的角度高於龍頭以求舒適感（或為了流行）。

65. 公路車 Road bike：低把手、窄細輪胎、大齒輪的自行車跑車種。

66. 坐墊管 Seat tube：鑲在座墊中之管子。

67. Snell 95檢定 Sell 95 certification：世界級高安全標準安全帽，由Snell Memorial單位檢定（[因一場摩托車車禍意外頭部受傷過世的約翰‧Snell來命名）。

68. SPD踏板系統：Shimano Pedaling Dynamics。Shimano公司之商標，普遍用於登山車騎者的鞋子與踏板。

69. 變速段數 Speed：車子變速取決於後方飛輪齒片的數量，例如，自行車後方的飛輪齒片有七種變速段。

70. BB中軸 Spindle：在曲柄上方中央的軸心點。

71. 高速迴轉 Spinning：腳踏的速度每分鐘超過100轉。

72. 栓槽軸 splined：一有縱切面或是鋸齒狀面的工具把（軸）或機械零件組，可防止零件鬆動，加強機械的穩固。

73. 飛輪齒片 sprocket：在後花轂上的一個金屬製齒盤，鏈條通過其上方而轉動車子前進。

74. 避震前叉 Suspension fork：在車子前面的前叉，設計為避震專用。

75. 清除（收容）隊 Sweep riders：一群跟在後頭，並且提供支援的選手。

76. 六交叉編織法 Three-cross configuration：互相交叉鋼絲的傳統輪圈編織法。

77. 個人計時 Time trial：為一個人（沒有任何支援）對抗秒數的比賽。

78. 前束 Toe in：輪胎與路面、前進方向的角度，因為輪胎不能垂直、平行於路面與車身，所以必須有一定的角度，才能正常、安全運作。前束是很多角度集合的簡稱，是提供輪胎、轉向、懸吊底盤，正常的基本要件。

79. 險坡 Vert：是vertical的縮寫，形容一垂直的下坡或路線。

80. 路線勘查 Walking the course：為了近距離的了解越野賽或是下坡賽的路線而做的動作。

81. 重量分配 Weight distribution：身體重量分配在前後輪的百分比，通常通常是後輪60%，在而前輪40%。

82. 快拆把 Wheel skewers：適合輪軸使用，讓你能拴緊輪子和快拆桿的高強度之金屬把。

83. 前輪高舉 Wheelie：前輪高舉靠後輪平衡的動作。

84. 車子滑行外拋 Wash out：沒有胎紋（前輪或後輪）而導致車子失去摩擦力而從車手底下滑出去。

登山車 Mountain Biking 寶典
鐵馬騎士的駕馭技術與實用裝備

作　　者	蘇珊娜‧米爾斯（Susanna Mills）、赫爾曼‧米爾斯（Herman Mills）	
譯　　者	李宛真、李莉加、劉懿慧、SaRaH方、Theresa、Ching	
發 行 人	林敬彬	
主　　編	楊安瑜	
編　　輯	蔡穎如	
內頁編排	洸譜創意設計	
封面設計	洸譜創意設計	
出　　版	大都會文化事業有限公司　行政院新聞局北市業字第89號	
發　　行	大都會文化事業有限公司	
	110台北市基隆路一段432號4樓之9	
	讀者服務專線：（02）27235216	
	讀者服務傳真：（02）27235220	
	電子郵件信箱：metro@ms21.hinet.net	
	網　　　　址：www.metrobook.com.tw	
郵政劃撥	14050529 大都會文化事業有限公司	
出版日期	2007年09月初版一刷	
定　　價	260 元	
ISBN 13	978-986-6846-15-1	
書　　號	Sports-04	

Metropolitan Culture Enterprise Co., Ltd.
4F-9, Double Hero Bldg., 432, Keelung Rd., Sec. 1,
Taipei 110, Taiwan
Tel:+886-2-2723-5216　Fax:+886-2-2723-5220
E-mail:metro@ms21.hinet.net
Web-site:www.metrobook.com.tw

First published in UK under the title Mountain Biking
by New Holland Publishers (UK) Ltd
Copyright © 2003 by New Holland Publishers (UK) Ltd

Chinese translation copyright © 2007 by Metropolitan Culture Enterprise Co., Ltd.
Published by arrangement with New Holland Publishers (UK) Ltd

國家圖書館出版品預行編目資料

登山車寶典：鐵馬騎士的駕馭技術與實用裝備./
蘇珊娜(Susanna Mills)赫爾曼‧米爾斯(Herman Mills)
著：李宛真 譯.
-- 初版. -- 臺北市：大都會文化發行, 2007〔民96〕
　面：　公分 -- (Sports：4)
譯自：Mountain Biking
ISBN：978-986-6846-15-1 (平裝)
1. 腳踏車運動 2. 腳踏車
993.26　　　　　　　　　　　　　96011704

登山車 Mountain Biking 寶典
鐵馬騎士的駕馭技術與實用裝備

北 區 郵 政 管 理 局
登記證北台字第9125號
免　貼　郵　票

大都會文化事業有限公司
讀者服務部收
110 台北市基隆路一段432號4樓之9

寄回這張服務卡(免貼郵票)
您可以：
◎不定期收到最新出版訊息
◎參加各項回饋優惠活動

大都會文化 讀者服務卡

書名：登山車寶典—鐵馬騎士的駕馭技術與實用裝備

謝謝您選擇了這本書！期待您的支持與建議，讓我們能有更多聯繫與互動的機會。

日後您將可不定期收到本公司的新書資訊及特惠活動訊息。

A. 您在何時購得本書：＿＿＿＿年＿＿＿＿月＿＿＿＿日

B. 您在何處購得本書：＿＿＿＿＿＿＿＿書店，位於＿＿＿＿＿＿＿＿(市、縣)

C. 您從哪裡得知本書的消息：
1.□書店　2.□報章雜誌　3.□電台活動　4.□網路資訊
5.□書籤宣傳品等　6.□親友介紹　7.□書評　8.□其他

D. 您購買本書的動機：（可複選）
1.□對主題或內容感興趣　2.□工作需要　3.□生活需要
4.□自我進修　5.□內容為流行熱門話題　6.□其他

E. 您最喜歡本書的：（可複選）
1.□內容題材　2.□字體大小　3.□翻譯文筆　4.□封面　5.□編排方式　6.□其他

F. 您認為本書的封面：1.□非常出色　2.□普通　3.□毫不起眼　4.□其他

G. 您認為本書的編排：1.□非常出色　2.□普通　3.□毫不起眼　4.□其他

H. 您通常以哪些方式購書：(可複選)
1.□逛書店　2.□書展　3.□劃撥郵購　4.□團體訂購　5.□網路購書　6.□其他

I. 您希望我們出版哪類書籍：（可複選）
1.□旅遊　2.□流行文化　3.□生活休閒　4.□美容保養　5.□散文小品
6.□科學新知　7.□藝術音樂　8.□致富理財　9.□工商企管　10.□科幻推理
11.□史哲類　12.□勵志傳記　13.□電影小說　14.□語言學習（＿＿＿語）
15.□幽默諧趣　16.□其他

J. 您對本書(系)的建議：

K. 您對本出版社的建議：

讀者小檔案

姓名：＿＿＿＿＿＿＿＿性別：□男 □女　生日：＿＿＿年＿＿＿月＿＿＿日

年齡：1.□20歲以下 2.□21—30歲 3.□31—50歲 4.□51歲以上

職業：1.□學生 2.□軍公教 3.□大眾傳播 4.□服務業 5.□金融業 6.□製造業
　　　7.□資訊業 8.□自由業 9.□家管 10.□退休 11.□其他

學歷：□國小或以下 □國中 □高中／高職 □大學／大專 □研究所以上

通訊地址：＿＿＿＿＿＿＿＿＿＿＿＿＿＿＿＿＿＿＿＿＿＿＿＿＿

電話：（H）＿＿＿＿＿＿＿＿＿（O）＿＿＿＿＿＿＿　傳真：＿＿＿＿＿＿＿

行動電話：＿＿＿＿＿＿＿＿＿　E-Mail：＿＿＿＿＿＿＿＿＿＿＿＿＿＿

◎謝謝您購買本書，也歡迎您加入我們的會員，請上大都會網站www.metrbook.com.tw登錄您的資料。您將不定期收到最新圖書優惠資訊和電子報。

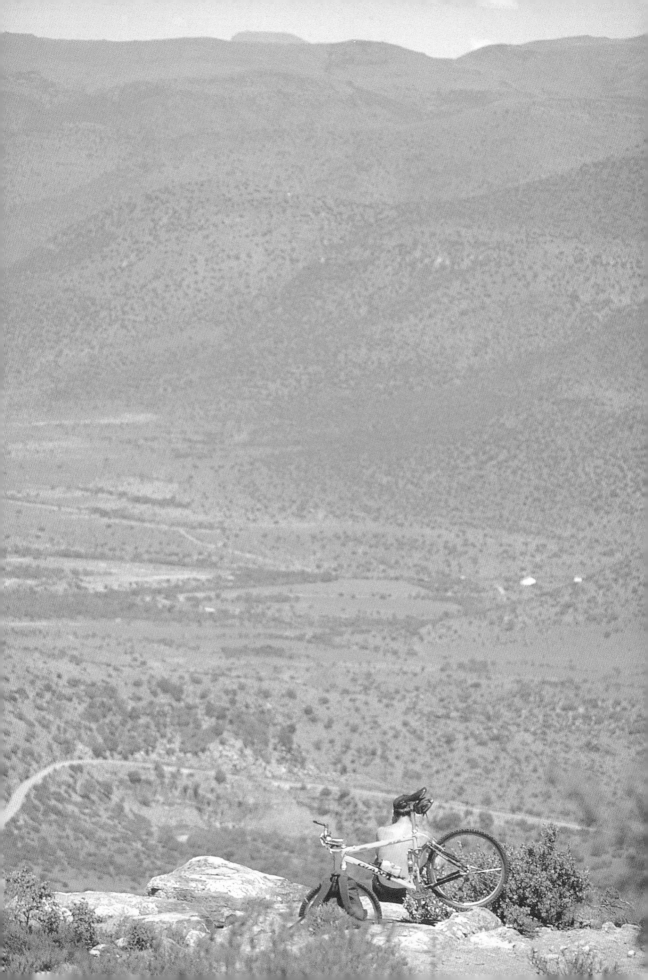

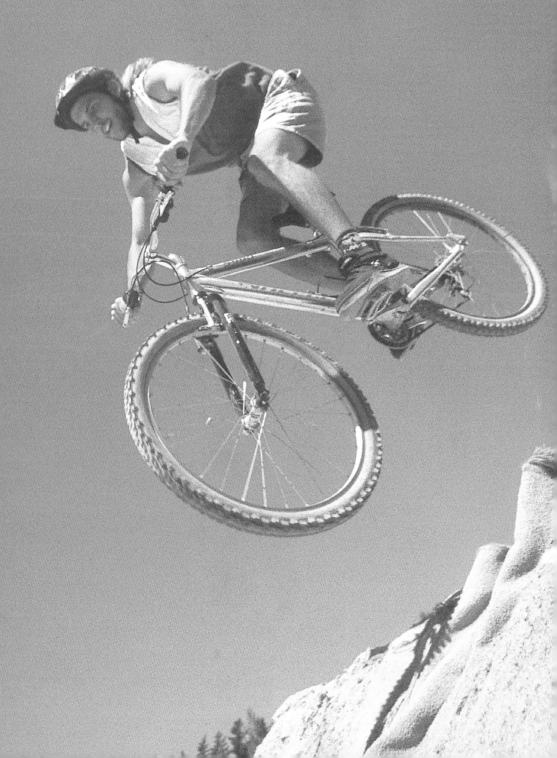